信息可视化设计

Information Visualization Design

周承君　姜朝阳　王之娇　著

化学工业出版社

·北京·

内容简介

本书主要分为三部分内容——学理基础、设计方法与案例分析。第一部分学理基础，从定义、发展历程、主要类型与发展趋势，对信息可视化设计展开系统介绍；同时，从信息传播、信息受众、信息表现三个层面，分析了信息可视化设计中的多学科理论基础，以强化读者的理论认知。第二部分设计方法，提出了"从思维、结构到视觉"的设计架构，以及实战"三步走"的设计流程。在反复实战训练中，引导读者建构系统完备的信息可视化设计方法。第三部分案例分析，通过对多领域信息可视化设计实践案例的深入解读与展开式介绍，辅助读者更好地理解信息可视化设计的创作方法与过程，在理性的审美和信息捕获过程中，启发读者产生更多的设计想象及哲学思考。

本书适用于信息研究者、可视化设计相关学者、大数据整合从业者以及信息科普爱好者参考阅读，也可供普通高等学校信息可视化设计以及相关专业的师生学习使用。

图书在版编目（CIP）数据

信息可视化设计/周承君，姜朝阳，王之娇著.—北京：化学工业出版社，2024.1（2025.2重印）

ISBN 978-7-122-44319-9

Ⅰ.①信… Ⅱ.①周…②姜…③王… Ⅲ.①视觉设计 Ⅳ.①J062

中国国家版本馆CIP数据核字（2023）第197573号

责任编辑：李彦玲　　　　　　　　　　　文字编辑：谢晓馨　刘　璐
责任校对：边　涛　　　　　　　　　　　装帧设计：王晓宇

出版发行：化学工业出版社（北京市东城区青年湖南街13号　邮政编码100011）
印　　装：河北鑫兆源印刷有限公司
787mm×1092mm　1/16　印张10　字数225千字　2025年2月北京第1版第4次印刷

购书咨询：010-64518888　　　　　　　　售后服务：010-64518899
网　　址：http://www.cip.com.cn
凡购买本书，如有缺损质量问题，本社销售中心负责调换。

定　价：69.80元　　　　　　　　　　　　　　　　　　版权所有　违者必究

序
FOREWORD

在当今信息化的社会中，信息可视化设计的重要性日益凸显。随着科技的进步和数据的爆炸式增长，人们需要更加直观、高效地处理和传达信息。近年来，信息可视化设计的研究和实践在国内得到了广泛关注。2005年清华大学美术学院成立的信息艺术系为信息设计的研究和创新提供了重要平台。越来越多的学者、设计师和科技专业人士积极参与到信息可视化设计领域的研究中，探索如何通过设计的手段和科学的原理，将信息以更加易于理解和沟通的方式呈现给用户。

信息可视化设计将复杂的数据和抽象的概念转化为可视化形式，使人们能够以一种直观、清晰、美观的方式理解和分析信息。从学科来讲，信息可视化设计是一门融合了多学科理论的交叉学科，以信息科学为基础，引入设计学、心理学、符号学、传播学等学科理论建立并完善起来。因此对信息可视化设计的未来研究必定要从跨学科思考维度出发，以更深入的学科理论交叉研究为导向，融入更多的新兴技术，为艺术与感性注入更多科学与理性的思考，同时信息可视化设计也将拓展其理论范畴，在更多的领域"开花结果"。

本书是适应时代发展需求积极推出的一本匠心之作，由周承君、姜朝阳、王之娇著，为我们带来了探索信息可视化设计的精彩之旅。本书内容新颖，观点鲜明，凭借作者多年的研究智慧和洞察力，引领我们深入探索信息可视化设计的深层次领域。值得一提的是，本书提供了大量信息可视化设计的原创案例研究，通过引人入胜的插图和图表，将抽象的概念和理论变得生动且易于理解。这些案例不仅展示了信息可视化设计的创意和技巧，还为读者提供了宝贵的实践经验。对于信息可视化设计相关研究者、从业者和爱好者具有指导和启发作用。

南京艺术学院院长
2023年7月

前言
PREFACE

"一图胜千言",大量科学心理测试表明,人们更习惯借助图形图像方式传递和交流信息。信息可视化设计作为信息传达的一种形式,从古至今以多种形态存在于世界各地。在大数据、人工智能、云计算、区块链、数字化、数智化等技术的不断推动下,数据与信息呈现的平台更加多样化,信息传播的方式也更加智能化。在追求更快捷、更多元交流的同时,人们接受到的信息也更庞杂。在这样一个信息过剩的时代,如何提高信息传播的效率,如何缩短有效信息的传递时间,使信息可视化设计变得尤为重要。信息可视化设计的最终目标就是信息的有效传播,它涉及受众,以及如何运用视觉符号等多方面的设计元素来表达信息。因此,信息可视化设计必须综合运用传播学、心理学、符号学、统计学等多个学科领域的理论知识;属于融合多学科理论的典型交叉学科,其综合性和多学科性的特性将越来越突出。

我国对信息可视化设计的研究近年来稳步发展。在产业界,信息可视化设计与计算机科学技术的结合,已为各个行业实现数字化转型提供了新的发展机遇。在教育界,信息可视化设计已经成为众多高校中一个新兴的专业课程,特别是在视觉传达设计及数字媒体艺术专业中,它已成为一个重要的课程方向。在教学过程中,为紧跟时代步伐,满足设计教育的需求,我和姜朝阳、王之娇两位青年学者日夜兼程,并肩作战,先后专注于"智慧医疗""智能建筑""文化传承"等专题项目的信息可视化设计的研究。我们深入探讨了信息可视化设计的系统理论,运用大量实践案例验证与实施,由此诞生了《信息可视化设计》这本专著。

本书共分为三个部分六个章节。在内容结构上,我们秉承了"是什么、为什么、怎么办"的总体思路展开阐述,内容条理清晰,案例新颖,以帮助读者更深入地理解信息可视化设计,掌握如何设计引人入胜的可视化作品。第一部分是学理基础:第一章首先概述了信息可视化设计的定义和发展历程,第二章探讨了信息可视化设计的主要类型与发展趋势,第三章介绍了信息可视化设计

的多学科理论基础。这一部分将为后续学习提供坚实的基础。第二部分为设计方法：其中第四章提出了从思维、结构到视觉的设计架构；第五章阐述了信息可视化设计"三步走"设计流程。这一部分为信息可视化设计提供了全面的方法和流程说明。第三部分为案例分析：第六章深入剖析了多领域的信息可视化设计案例，包括传统文化遗产、医学类等，对各种信息可视化设计经典作品进行了深入赏析。

 本书在撰写过程中得到了化学工业出版社的大力支持，在此对各位领导和编辑老师表示衷心的感谢。同时，由于作者知识结构的局限，难免存在疏漏和不足之处，敬请广大专家学者批评指正。

<div style="text-align:right">

周承君

2023年8月

</div>

目录
CONTENTS

第一章
系统认识信息可视化设计 / 001

第一节 信息可视化设计概况 / 002
　　一、数据与信息的定义 / 002
　　二、信息可视化设计的定义 / 004
　　三、信息可视化设计的定位 / 005
　　四、界定信息可视化的外延 / 007

第二节 信息可视化的发展历程 / 011
　　一、壁画岩刻的原始叙事 / 012
　　二、结绳记事的行为记录 / 013
　　三、象形文字的发明创造 / 013
　　四、信息图示的符号表达 / 014
　　五、统计图表的形成及发展 / 016
　　六、图形符号的通用探索 / 018
　　七、学科理论的建立与完善 / 020
　　八、信息可视的多元呈现 / 021

第二章
信息可视化的主要类型与发展趋势 / 030

第一节 信息可视化的主要类型 / 031
　　一、信息图表设计 / 031
　　二、环境导视设计 / 036
　　三、动态信息设计 / 040
　　四、交互信息设计 / 042

第二节 信息可视化的发展趋势 / 044
　　一、可视化学科交叉研究 / 044
　　二、科学技术实践应用 / 045

03 第三章
多学科视域下的信息可视化 / 046

第一节　信息传播：信息可视化的最终目的 / 047
　　一、传播与传播学 / 047
　　二、传播的基本要素 / 048
　　三、信息可视化与传播模式分析 / 050
　　四、信息时代的新媒介 / 052

第二节　信息受众：从认知心理学角度定位需求 / 055
　　一、认知与认知心理学 / 055
　　二、信息的认知加工过程 / 055

第三节　信息表现：符号学方法的巧妙运用 / 056
　　一、符号与符号学 / 056
　　二、符号类型 / 057

04 第四章
设计架构：从思维、结构到视觉 / 058

第一节　创意思维是设计的灵魂 / 059
　　一、创意的定义 / 059
　　二、创意思维的特点 / 061
　　三、捕捉创意灵感的方法 / 063
　　四、借用视觉"修辞"手法 / 069

第二节　与信息结构匹配的设计模型 / 074
　　一、定性信息：搭建关系模型 / 074
　　二、定量信息：选择图表模型 / 080

第三节　功能与审美兼具的视觉表达 / 089
　　一、可视化目标 / 089
　　二、功能性的表达方法：视觉编码 / 091
　　三、审美性的视觉要素：文字、图形与色彩 / 097

第五章
设计流程：信息可视化设计"三步走" / 109

第一节 准备：定位与整理 / 110
一、从定位受众需求开始 / 110
二、信息收集、整理与结构化处理 / 113

第二节 设计：草图与绘制 / 117
一、依据模型设计概念草图 / 117
二、方案绘制与优化 / 118

第三节 收尾：检查与发布 / 119
一、检查设计方案 / 119
二、各平台发布与推广 / 119
三、围绕五个原则的设计 / 119

第六章
多领域的信息可视化设计案例赏析 / 124

第一节 文化遗产信息可视化设计 / 125
一、湖北古塔的信息可视化设计 / 125
二、闽南红砖厝的信息可视化设计 / 132
三、中国瓷器的信息可视化设计 / 137

第二节 医学信息可视化设计 / 142
一、"防患胃然"——慢性胃炎信息可视化设计 / 142
二、典型心理疾病医学科普信息可视化设计 / 148
三、阿尔茨海默病信息可视化设计 / 150

参考文献 / 152

Information Visualization Design

01 Chapter

第一章

系统认识信息可视化设计

导读：

　　本章主要从定义、发展历程两部分对信息可视化设计展开介绍。定义部分除了阐述信息可视化设计本身的内涵外，还重点探讨了其与信息设计、视觉传达、图形设计的联系，以及与数据可视化、科学可视化的区别。本章还介绍了信息可视化发展史上伟大信息设计师们所作的努力，展现了其从远古时期到21世纪的整个成长与蜕变过程。

第一节　信息可视化设计概况

21世纪新一轮的工业革命让我们迎来了一个信息大爆炸的时代，计算机技术与网络通信技术的发展为信息的处理、传播提供了肥沃的土壤与丰富的营养。我们每天都通过电脑、手机、电视等媒介接触各式各样的信息，这些信息或杂乱或有序、或虚假或真实，以文字、数字、图形、图像等多元的形式出现。我们难以高效地接收这些复杂的、多变的、不确定的信息。在这种矛盾与冲突下，信息可视化设计变得尤为重要。信息可视化设计作为一种设计手段，可以将复杂的文字和数据通过信息视觉化的形式处理为图形图表，方便了信息的理解，也提供了一定的美学价值；作为一种技术手段，以图形图表为主体的信息能够跨越文化、语言、地理、环境、知识的鸿沟，加快了信息的传播，为我们提供了一种更简单清晰的交流方式。

一、数据与信息的定义

若想正确认识信息可视化设计，首先需要对数据与信息的定义进行辨析。在现代信息技术快速发展的时代，"数据"与"信息"并不是两个陌生的词语，但大众对二者的定义各有不同，也很容易混为一谈。

1. 数据

我国信息管理学专家王丙义在《信息分类与编码》一书中对"数据"进行解释："数据指用符号记录下来的可以鉴别的东西，所采用的形式可以是数字、文字、图形、图像或其他特殊符号。"美国著名信息设计专家内森·谢卓夫（Nathan Shedroff）则认为："数据是对客观事物、现象的描述和表示，未经组织的、不考虑情境与脉络的事实和符号。"总而言之，数据是一种可以记录下来的抽象的符号，这种符号描述了客观事物与现象的属性、状态、相互作用关系。如图1-1所示的表示温度计上摄氏度的图形，气压表上的数字，公共卫生间男、女、无障碍设施的图形。由此可知，数据本身只是一种客观性的存在，是未经加工、无语义解释的，因此没有太大的含义，无法传播使用。根据表现形式，数据可以分为文字、数值、图像、音视频四大类。

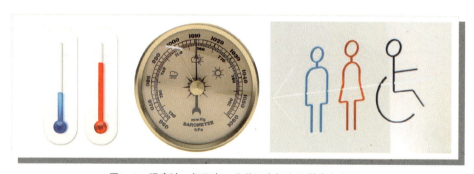

图1-1　温度计、气压表、公共卫生间上的数字与图形

2. 信息

在汉语中，"信息"是一个既古老又年轻的名词。"信息"来源于古人所说的"音讯""消

息"。早在南唐时期，诗人李中的《暮春怀故人》中首次出现了"信息"一词的文字记载："梦断美人沈信息，目穿长路倚楼台。"宋朝诗人陈亮在《梅花》一诗中同样提到："欲传春信息，不怕雪埋藏。"《水浒传》第四回："宋江大喜，说道：'只有贤弟去得快，旬日便知信息。'"可见"信息"一词在我国已有悠久的发展历史。在现代，对信息的研究取得了很大的进步，信息的定义也更为规范。我国著名信息科学家钟义信认为"信息是事物运动的状态（和状态改变的）方式"，并在此基础上构建了完整的信息概念体系。王丙义则补充解释道："信息是关于事物并且被事物接受的，与事物无关、不能被任何人理解、不能被其他任何事物接受的不是信息。"

在英语中，"信息"的单词为"information"，国外众多科学家围绕其概念进行了多角度的、不同的解释。美国著名数学家诺伯特·维纳（Norbert Wiener）曾指出："信息这个名称的内容就是我们对外界进行调节并使我们的调节为外界所了解时而与外界交换来的东西。"美国信息资源管理学家福雷斯特·伍迪·霍顿（Forest W. Horton）以数据的概念为基础，将信息定义为："为了满足用户决策的需要而经过加工处理的数据。"此外，信息也是传播学的基础概念之一，美国信息论创始人克劳德·申农（Claude Shannon）认为"信息是用来消除随机不定性的东西""信息通过符号传送受众预先不知道的报道"。在其著作《通信的数学理论》中，申农还提出了信息熵的概念。熵指的是一个系统内在的混乱程度，包括自然的冗余、信息的丢失、噪声、误差或失真，通过信息的交流，可消除这种混乱。总之，关于信息的定义有所不同，难以在各学科之间形成统一的定论，也无法被普遍接受。

我们可以将信息简单理解为对周围世界的认识，这种认知可以通过大脑和神经系统进行感知，并通过文字、语言、肢体、图像等载体进行传递、处理与共享，从而掌握各种事物和现象的性质、规律、运动状态、相互作用关系等。例如，23摄氏度的室温很舒服，一个标准大气压等于760毫米汞柱高，用不同标识指示公共卫生间。

3.数据与信息的关系

通过前面关于数据与信息概念的讨论，我们不难看出二者的区别与联系。将数据进行加工处理便得到信息，信息既能表达客观事物本身，同时也具有潜藏在数据背后的特殊含义，最终在传输与交流的过程中取得一定的成效。此外，对于数据与信息的关系，内森·谢卓夫也曾在文章《交互信息设计：设计的统一理论》中提到了信息理解的四个层次"数据—信息—知识—智慧"，如图1-2。

图1-2呈现出一个金字塔形，从最底层到金字塔尖依次是数据、信息、知识与智慧。很显然，数据是信息的基础，信息是知识与智慧的基础。在信息大爆炸时代，作为基础的数据与信息非常泛滥，但是处于金字塔上层的知识与智慧却很匮乏，因此我们需要充盈知识与智慧的宝库。从数据与信息到知识与智慧的转换需要经过消化与理解，这就需要我们从对数据赋予意义开始，评估和挖掘真实、有价值的信息，防止虚假的、杂乱的、无价值的信息流入人类宝贵的知识库。反映在信息可视化设计中，就要求设计师对数据进行组织、加工处理，提取高价值的信息，编排信息的逻辑，并合理地表达信息中蕴含的思想感情，最终能够满足信息接受者的需求，达到理想的目标效果。

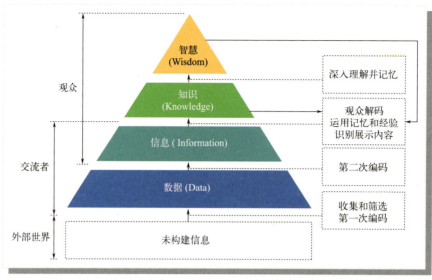

图1-2 内森·谢卓夫的信息四层次理论 （姜朝阳整理）

二、信息可视化设计的定义

相关学者对抽象信息视觉表达的研究可以追溯到18世纪后期诞生的数据图形学；到了19世纪上半叶，统计图形的爆发式发展揭开了现代信息图形设计研究的序幕，人们进入了一个全新的现代化的信息图形时代；1989年，斯图尔特·卡德（Stuart K. Card）、约克·麦金利（Jock D. Mackinlay）和乔治·罗伯逊（George G. Robertson）共同创造了"Information Visualization"这一英文术语，"信息可视化"作为专业术语正式出现；20世纪90年代，现代科学技术的发展催生了图形化界面设计，实现了大众与可视化信息交互的可能性，极大推动了信息可视化的发展。在现今信息过载的时代，大众对图像与视频的需求与日俱增，而信息可视化设计作为一种信息交流与沟通的手段，可将大量的文字与数据转化为图形与图像，加快了信息获取的速度，具有广阔的发展前景。

那么如何定义信息可视化设计呢？我们分别从两个方向进行探讨。若将其视为一门学科来研究，信息可视化设计是研究如何让人们高效获取信息的艺术与科学，是一个跨学科的具有交叉性质的概念，涉及与技术相关的图形处理技术、信息科学、计算机科学、人机交互等，以及非技术领域的艺术学、社会学、心理学、人机工程学、认知科学、传播学、符号学等学科，同时与设计的其他领域如视觉传达设计、广告设计、环境设计、数字媒体设计、展示设计、装置艺术等领域紧密相关。图1-3为信息可视化设计跨学科特征。

若将其视作一种沟通手段来研究，那么信息可视化的核心和最终目的是使信息被观众有效、高效地获取和使用。信息可视化的过程就是对抽象信息进行视觉表达的过程。通过对信息合理的组织与建构，将有价值的、有逻辑的信息用一定的视觉形式（图形、图表、符号、色彩等）以及合理的呈现方式（静态、动态、交互）展现出来，使信息变得更加清晰、美观，从而让观众更加直观明了地理解信息，以及体会隐藏在信息表象下的深层的寓意与情感内涵。在这个过程中，需要设计师将艺术的审美、设计的技巧、严谨的逻辑与解决问题的能力统筹兼顾。我们也可以从信息可视化的概念研究中总结出其以下几个特点。

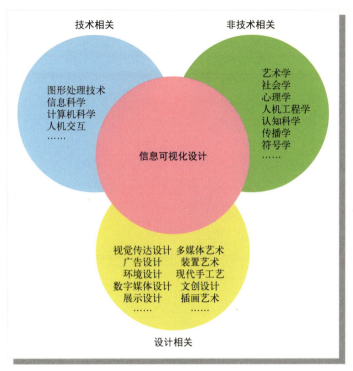

图1-3　信息可视化设计跨学科特征（王之娇设计）

① 复杂性。复杂性源于它的学科交叉的性质，以及克服环境和受众认知的差异而高效地进行信息传达。

② 艺术性。信息可视化设计融入了图形图像、动态表达、交互设计等视觉语言，具有一定的艺术性与审美价值，能吸引受众的目光，激发阅读兴趣。

③ 科学性。科学性源于设计师处理信息时严谨的逻辑，利用计算机科学、图形处理技术的知识构建合理的信息架构，以及运用认知科学、人机工程学等原理满足受众获取信息的需求。

④ 叙事性。叙事性要求信息的呈现有一定的起承转合，同时设计师通过富有灵感的创意思维，整合合理的媒介形式，在信息的传递过程中扮演好"讲故事"的角色。

⑤ 体验性。体验性主要体现在信息产品的交互功能上，受众与媒介进行一系列流畅、生动的交互体验，从而达到信息交流的目的。增加趣味性的同时也满足了受众的价值需求，这也是"体验经济"的时代要求。

三、信息可视化设计的定位

上面我们讨论了信息可视化设计的概念，认识到信息可视化设计的艺术性。若将其放到设计学科中进行讨论，信息可视化设计该如何定位呢？它与其他的设计学科有什么样的关系呢？

1.信息可视化设计与信息设计

信息可视化设计是信息设计的一个重要组成部分。从广义上来看，所有能传达信息的设计行为都可以称作信息设计；从狭义上来讲，信息设计是在对信息进行合理架构的基础上，通过一定的设计手段与设计形式（图形、图像、色彩、材质、声音、媒介等），

将复杂难懂、枯燥无趣的信息转换为易理解、可用、有趣的信息，在这个过程中，受众可以通过各种感觉器官（视觉、听觉、触觉或其他感觉）感受信息的内涵与魅力，从而达到说明、指示、教育、娱乐等功能。由于视觉在信息的交流过程中是最发达、最直接的感觉，因此以抽象信息的视觉化表达为主的信息可视化设计则成为信息设计最主要的研究内容，占主导地位。

2. 信息可视化设计与视觉传达

视觉传达可以拆分为"视觉"与"传达"，其中"视觉"可以理解为作用于人的视觉感官的视觉语言，一般称为"视觉符号"，可以是影视、造型、建筑、图像、图形、文字等各类的设计；"传达"可以理解为以各类媒介作为载体进行信息交流的过程。简单来说，视觉传达设计是给人看的设计，告知的设计。

根据对视觉传达概念的描述，我们不难发现，其过程与信息可视化的过程有异曲同工之处。因此，我们可以将信息可视化视为视觉传达的一种。其实，信息可视化设计在国内刚起步时依赖视觉传达设计而存在，被各大高校作为视觉传达设计课程中的一部分来研究。但信息可视化设计的核心是"进行有效的信息交流"，与"侧重于艺术表现"的视觉传达设计难以适应。再加上数字媒体时代，信息可视化的外延不断拓展，对其提出了新的挑战，因此被限制在视觉传达设计门类中的信息可视化设计已不能适应新时代的需求。2005年，清华大学美术学院将信息可视化设计从视觉传达设计中独立出来，作为信息设计的子集，成为一个新的专业方向——信息艺术设计，体现了信息可视化设计结合艺术与科技的交叉的性质，具有一定的前沿性，也为其他高校提供了可以参考的形式，如图1-4。

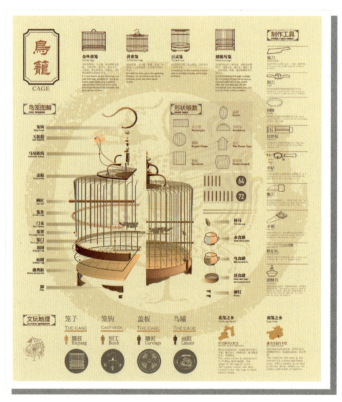

图1-4　鸟笼信息可视化设计

3.信息可视化设计与图形设计

　　信息可视化设计与图形设计既有交叉的点，又有各自侧重的点。图形是一种用来传达信息、思想和观念的视觉形式，作为一种信息交流的媒介而存在，具有美学与信息传递的双重功能。在传播的过程中，图形具有直接有力、生动准确、易识别和记忆、超越语言障碍的特点。因此，从广义上来讲，图形设计作为一种抽象信息视觉化表达的有效手段，包含在信息可视化设计的范畴内，可以将复杂的信息简化为易懂的信息，同时增加了设计的艺术感与美感。但分开来讲，信息可视化设计与图形设计的侧重点有所不同。信息可视化设计的最终目的是信息的有效传递，因此设计师选用的图形语言需要简洁易懂；而图形设计不要求大众都能理解，可以采用丰富的语言与视觉形式来表现。此外，图形设计可以合理地组织文字、插图、图像等基本视觉元素，作为独立的个体与外界进行交流；而信息可视化设计则包含更多的基础元素，如动态设计、交互设计等，这也对设计师提出了更高的要求。图1-5为点元素图形设计；图1-6为线元素信息可视化设计《婴儿护理指南》，运用手绘图形表现幽默的情节，告诉人们如何照顾婴儿，通俗易懂且具有亲和力。

图1-5　点元素图形设计

四、界定信息可视化的外延

　　信息可视化具有跨学科交叉的性质，这种性质导致了信息可视化研究范畴的模糊性，因此我们只能在宏观层面，根据目前的发展现状对信息可视化概念的外延进行界定。信息可视化与数据可视化、科学可视化、知识可视化并没有严格的界限，宽泛地讲可以视为信息可视化映射在不同领域的发展，既有交叉的内容，也有各自单独研究的部分。

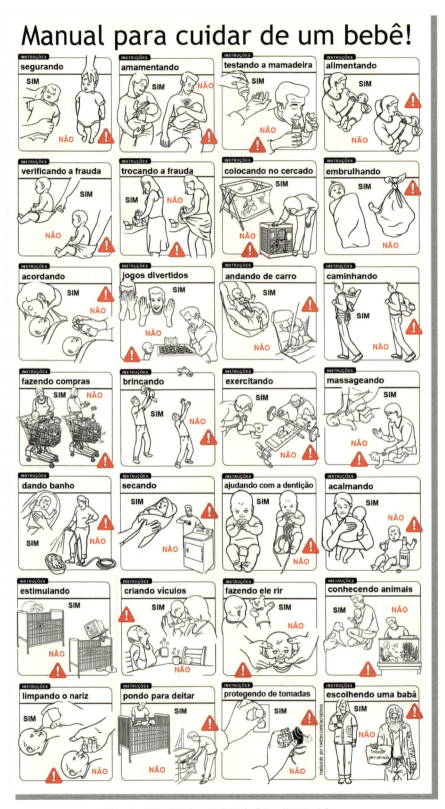

图1-6 线元素信息可视化设计《婴儿护理指南》

1. 数据可视化

我们通常讲到的数据可视化（Data Visualization）是指狭义的数据可视化，可以简单理解为数据的形象化或视觉化表达。狭义的数据可视化主要指将大量的、基础的数据以各种图形图表（如条形图、折线图、饼图等）的视觉形式呈现，从而构成完整的数据图像，是信息可视化在计算机领域的发展（图1-7）。数据可视化的重点在于对数据的属性、数据间的联系、数据的规律深入分析，因此需要将每一个基础数据项放大，对其各项属性值以多维的形式进行视觉化表现。而信息可视化处理的是具有抽象性质的、非结构化的数据与信息，表现的形式限制在二维空间内，重点在于将信息以更直观的方式进行传达。因此相对于信息可视化来说，数据可视化对数据的处理与分析更复杂，对计算机技术的要求也更高，主要涉及计算机图形图像学、计算机交互设计和计算机辅助设计等领域，并通过建立各类模型和庞大的数据库来表达数据的属性、数据间的联系与数据的变化趋势。

图1-7　百度智能云零售行业数据可视化系统

2. 科学可视化

科学可视化（Scientific Visualization）的概念源于1987年美国国家科学基金会发布的《科学计算领域中的可视化》报告，是计算机图形图像学的子集。科学可视化主要针对科学领域中的数据与信息，如自然学、物理、化学、航空航天、建筑学、气象学、医学、生物学、地理学等，将这些具有几何结构的数据运用计算机动画、计算机模拟、立体可视化等技术进行表达与渲染，呈现出研究对象的属性、特点与对象间的联系，表现科学领域有价值的研究成果。可见，与信息可视化处理的二维数据不同，科学可视化可将信息与数据扩展到三维空间，如对三维真实世界中气象数据的模拟研究。

此外，现行的科学可视化研究在不断寻求科技与艺术的融合，不仅可以运用计算机技术模拟运算自动生成可视化，还强调将科学理性的可视化用美观感性的视觉形式进行表达。由于科学可视化旨在将晦涩难懂的科学数据进行视觉化呈现，因此在这个过程中，对公众认知能力与理解力的研究也是重点内容。图1-8展示的是一系列科学杂志的封面，封面上的科学可视化既呈现出严谨理性的科技感，同时又具有一定的审美价值。

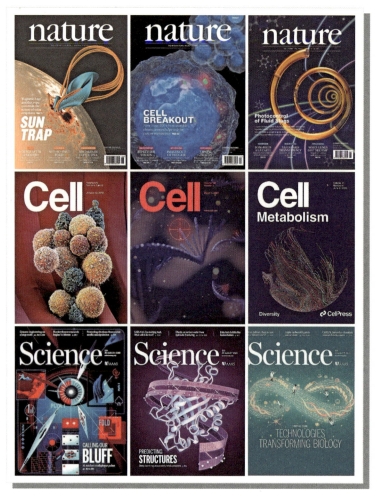

图1-8 *Nature*、*Cell*、*Science*杂志封面

3. 知识可视化

知识可视化（Knowledge Visualization）是在科学可视化、数据可视化、信息可视化的基础上发展起来的新兴学科，主要对知识传播领域进行可视化研究，同时它的研究思路与研究成果也推动了知识管理领域、教育领域的发展。知识可视化的本质在于群体间知识的传播与创新，首先对知识领域内的信息（包括见解、经验、态度、价值观、期望、观点、意见、预测等）进行挖掘、分析，构建知识间的联系，再通过一种或多种视觉表达手段（如图形、图表、图解等）以易理解、易记忆为目标在人际传播，帮助他人正确组建知识结构，灵活应用知识，提高知识的创新度。

概括来说，知识可视化设计可以从三个方面入手：一是明确知识的类型，如是较为抽象的价值观还是对未来发展的预测；二是明确可视化的动机，如对化学知识进行可视化设计，以发现知识间隐藏的联系；三是思考可视化的形式，如怎样对知识进行可视化设计，选用什么样的视觉形式适合知识结构。在知识可视化的过程中，可以选用一些工具，包括概念图、思维导图、认知地图、语义网络、思维地图等辅助受众加深对知识的理解与记忆。

以上是对知识可视化设计实践部分的阐述，而对于其理论的研究，可以从认知心理

学、计算机科学、情报学等领域得到启发。认知心理学从认知科学的角度研究哪些可视化因素影响受众、如何影响受众对知识的认知度，为知识传播效率的提升提供了理论支撑；计算机科学则为知识可视化提供了有效的工具，包括建构可视化模型、思维导图、概念图等；情报学主要研究知识可视化设计实践的模型部分，包括设计方法、设计流程、知识框架的转化等。图1-9 的知识图谱可以显示学科知识的发展脉络与结构关系，对于学科的发展起到了很大的推动作用。该图谱是利用自然语言处理与文本挖掘技术，基于大规模医学文本数据，以人机结合的方式研发的中文医学知识图谱。

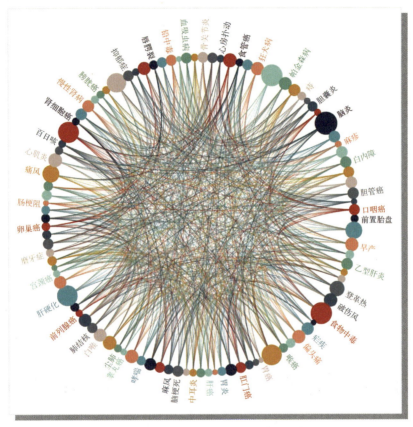

图1-9 《中文医学知识图谱CMeKG》（局部）

第二节　信息可视化的发展历程

信息是随着人类的各种生产、生活活动而自发产生的。从古至今，人类为了方便交流与传递信息，或记录与保存重要的历史事件，都会尝试将信息进行梳理，并以不同的形态表达出来。如古代洞穴中的壁画，现今电脑、手机中的各种图形、符号、文字，既是人类文明发展脉络的表征，也对信息本身起到了重要的促进作用。信息可视化是信息的视觉化表达，是信息设计中最常见、最重要的一门学科。本节站在人类自身发展的角度，梳理了从古至今人类尝试将信息进行视觉化表达的过程中几个重要的里程碑，并以现代

信息论诞生的时间节点为分界线，划分出信息可视化的壁画岩刻的原始叙事、结绳记事的行为记录、象形文字的发明创造、信息图示的符号表达、统计图表的形成及发展、图形符号的通用探索、学科理论的建立与完善、信息可视的多元呈现等八个重要阶段，探究其对人类社会生活产生的重大影响。

一、壁画岩刻的原始叙事

信息的记录与传达最早可以追溯到 3 万年前。此时文字还没有出现，人类通过绘画的形式创造了洞穴壁画与岩石雕刻。这时的绘画既不同于后期艺术作品的艺术表达，也不同于有创造意识的符号表达，它是一种记录信息的最原始的方式，是人类一种无意识的行为。关于壁画岩刻上图画的象征意义，大体上可以分为两种观点。普遍的观点认为人类通过早期的绘画与雕刻传递想法和意图，记录历史事件；另一种观点则根据壁画岩刻上描绘的动物，如野牛、野马、野鹿等，认为与原始的巫术活动有关，巫师通过壁画岩刻的形式与神灵进行交流，以祈求风调雨顺、狩猎成功。这些原始时期的壁画岩刻在现今具有很重要的考古价值，为考古学家、历史学家、自然科学家等对远古时期人类的自然环境、生活方式、文明文化的研究提供了坚实可靠的依据。

较为著名的壁画如现存最古老的美索不达米亚岩画（公元前 30000 年），有"史前罗浮宫"之称的法国拉斯科洞窟壁画（公元前 17000 年），西班牙艺术瑰宝阿尔塔米拉洞窟壁画（公元前 15000 年），如图 1-10 所示。其中阿尔塔米拉洞窟绘有 150 余幅壁画，描绘了各类奔跑、嘶吼、受伤的动物形象，线条粗犷，浓墨重彩，生动活泼，冲击力强，具有极高的艺术价值。

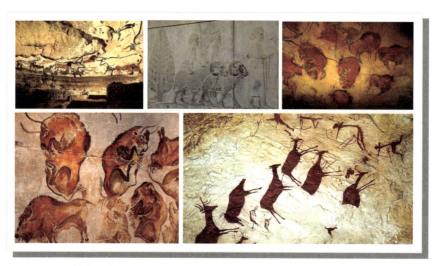

图1-10 美索不达米亚岩画、法国拉斯科洞窟壁画和西班牙阿尔塔米拉洞窟壁画

中国现存有数目众多的岩画，最著名的是集中在内蒙古巴彦淖尔市的阴山岩刻，在目前世界上已发现的岩画中具有重要地位。阴山岩刻，顾名思义是一系列雕凿或绘画于阴山岩石上的图案与符号，分布广泛，数量众多，题材丰富，包括狩猎场景中的动物、人物以及图腾崇拜下的神灵、器物等，形态生动、活灵活现。阴山岩刻是远古人类传授

经验、交流思想、表达情感的重要媒介，同时也因其非凡的艺术表现和艺术价值成为河套文化的重要组成部分。图1-11为内蒙古阴山岩刻。

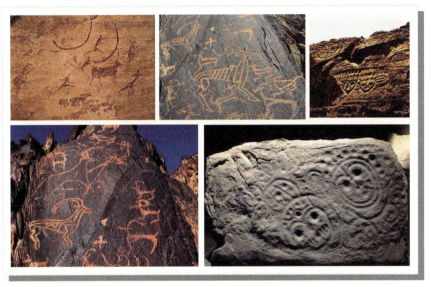

图1-11　内蒙古阴山岩刻

二、结绳记事的行为记录

《易经·系辞》中曾提到"上古结绳而治"，上古时期文字还没有被创造和使用，加上人类生活水平低下，生产的器物少而简陋，这给信息的交流与记录带来了一定的局限性，因此人类选择使用简单方便的绳结记录重要事情或传递信息。东汉郑玄的《周易注》记载道："结绳为约。事大，大结其绳；事小，小结其绳。"可见人类已学会通过控制绳结的大小来表达不同的事情。此外，绳结的松紧程度、数量多少、色彩装饰都代表了特殊的意义，从而满足信息传递多样性的需求。上古时期除了结绳外，还会通过结珠、结豆、结贝、堆土等不同的方式表示不同的事物与数字。结绳记事以及类似信息交流的行为方式，是在当时的社会背景与生活条件下产生的，能够帮助人类记录与记忆，形成了一种特殊的符号。但这种符号是被强制赋予意义的，与所表达的信息本身的内容联系不够紧密，可识别性弱，表达的信息范围小、可能性有限，并且需要大众普遍学习认知才会具有具体的含义，否则会失去其所指的意义。

三、象形文字的发明创造

在新石器时代，人类出于对自然界事物的观察与模仿而发明了图画文字。图画文字介于具象绘画与抽象文字之间，通过简洁、概括的图画样式描绘事物或想法。图画文字没有读音，因此无法用于口头表达，这限制了信息在大范围内的传播。原始社会末期，人类对图画文字进行简化与抽象化，其绘画的性质逐渐减弱，符号的属性逐渐增强，象形文字因而被发明与创造出来。在保留了图画文字最基本的表意功能外，文字的读音也

逐渐被发明出来,作为信息传播的重要媒介,广泛用于人类的思想交流、事件记录与知识传授等过程,并实现了信息跨时空、跨地域的交流。这极大加速了人类的文明进程,带来一场颠覆性的信息变革。

象形文字包括苏美尔文、中国的甲骨文、古埃及文以及古印度文。苏美尔文出现在约公元前3000年,因具有明显的楔形特征而被称为楔形文字。楔形文字是一种由音节组成的文字体系,在其后期的发展中,表意功能被逐渐简化,最终形成现今的字母文字。

甲骨文出现在距今约3600年前,主要流传于约公元前17世纪至前11世纪的殷商时期,是中国现存的历史最悠久的文字(图1-12)。甲骨文因将文字镌刻于龟甲、兽骨上而得名,主要用于古代军事征伐、田猎渔捞等活动的占卜,也用于记载重大事件,涉及政治、经济、军事、文化、天文、医药等多方面。除了功能上的用途,甲骨文所镌刻的内容具有图画符号的特点,笔画锐利而劲秀,具有很高的艺术与审美价值。现代汉字是在甲骨文的基础上逐渐抽象演化而来,仍保留了甲骨文象形、会意、形声、指事等特征,成为四大古文字中唯一传承至今的文字。甲骨文作为一套严密完备的文字体系,在信息的交流传递中发挥了重要作用,也为学者对商朝历史文化、风俗习惯的研究留下了宝贵的资料。

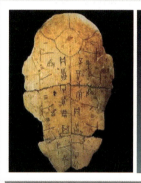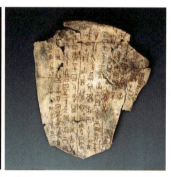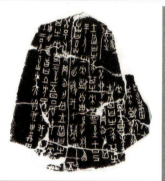

图1-12　甲骨文

四、信息图示的符号表达

远古时期的绘画随着人类文明的进步朝着不同的方向发展,一部分逐渐抽象概括,形成了文字,另一部分在保留绘画特性的基础上,被有意识地加入了具有象征意义的图示符号来存储和传递信息。由于文字难以具象地描绘客观事物,因此由绘画发展而来的信息图示满足了地理、医学、天文、手工艺等众多领域的信息记录与表达的需求。古代地图、医学插图、天文图、机械图等陆续出现,同时测量等技术的进步也为信息图示的发展提供了支撑与保障。

传统古地图由于技术条件的限制和古人思考方式的差异,因此实质上是人类依靠直觉与想象绘制而成的插画性地图。原始的古地图雏形早在文字发明前便已出现,由简易的线条、符号、记号组成。远古时期人类依靠狩猎生存,需要了解周边的地形地貌、山川河流、猎物习性等信息,便通过简单的绘画形式将其记录下来,以便成功捕猎。如约公元前7500年,中美洲印第安人利用图形、记号的形式记录猎物以及生活物资的储备。

之后,勘察测量技术逐渐提高,具有现代属性的地图随之出现。约公元前1300年,苏美尔人在黏土上绘制的尼普尔城镇规划图包含了文字注解、方向标识、地理刻度等地图元素,城镇布局、建筑位置、道路信息清晰可见,为人类的生产生活、城镇规划、军事防御提供了便利,也证明了人类地图意识的逐渐崛起。约2400多年前的战国时期,位于我国河北南部的中山国创造了目前世界上已知最早的建筑平面设计图——《兆域图》(图1-13)。《兆域图》以铜板为媒介,用金银镶嵌绘制图文,完整地表现了中山王陵园的建筑规划、位置、尺寸、距离等具体信息,具有很高的文物研究价值。

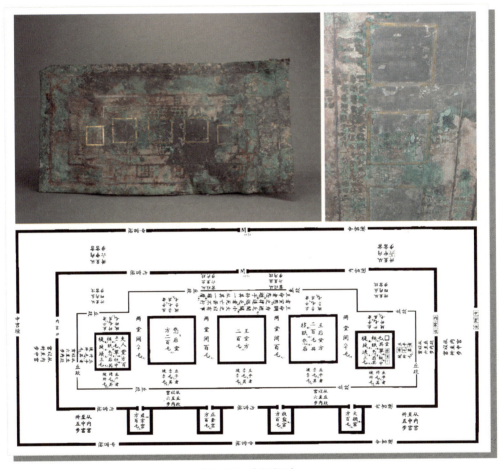

图1-13 《兆域图》

直到公元150年,关于地图的研究进入了新的发展阶段。这一时期,希腊地理学家克罗狄斯·托勒密出版了《地理学指南》一书。《地理学指南》是一本研究地理与地图学,并通过数学方法测绘与制图的理论著作。其中托勒密创作的《世界地图》通过经线与纬线确定地理方位,并使用比例尺、地图投影技术表现了其认为的古代世界,是西方古代地图史上的里程碑之作。此外,托勒密还将地图分为两类,一类是对小型区域如城镇、村庄、街道、河流等的绘制;另一类是对具有地理意义的大型区域的绘制,如城市、山脉、大江、大湖等,需要关注地表现象,用严密的数学测量数据与天文学知识,展现真实的现实世界,准确无误。

倘若将古代绘制插图的历史缩聚至中国来看，从西汉时期描绘银河、恒星等天体系统的天象图、星象图，到唐代表现人体全身穴位的孙思邈《三人明堂图》（图1-14），再到北宋科学家苏颂的"机械制图学"研究，以及绘图技术、方法与标准的提升，勾勒出了信息图示化的发展脉络。以图示意、以符号为象征的手法逐渐成为信息记录与传达的主要方式。

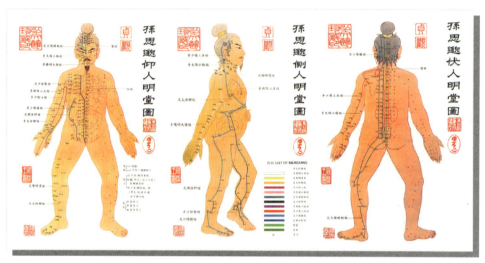

图1-14　《三人明堂图》（孙思邈）

五、统计图表的形成及发展

17～19世纪是一个革命性的时代，经济上工业文明逐渐繁荣，殖民扩张加剧，世界市场向着一体化的方向发展；思想上启蒙运动迅速兴起，天文学、测量学、绘图学、统计学等学科开始建立，思想文化向着理性化、科学化的方向发展。这样的时代背景为统计图表的形成与发展提供了需求与必要条件。尤其是统计学的发展，柱状图、饼状图等图表技术的提升，推动了信息由图示化向图表化转变，大量抽象枯燥的量化信息被人类有意识地整理、组织、排列与处理，并通过具象的图形图表清晰生动地呈现出来。信息可视化由此诞生。

历史上首个统计图表来源于英国工程师、政治经济学家威廉·普莱费尔（William Playfair）。1786年，普莱费尔出版了著作《商业与政治图解集》（*The Commercial and Political Atlas*），书中出现了大量的柱状图、直方图、线形图等用来表现数据的统计图表。在图1-15所示的条形图中，普莱费尔运用17组条状图形表现17个国家的贸易进出口信息，解决了离散定量数据横向比较的问题。1801年，普莱费尔在《统计学摘要》一书中首次使用饼状图与圆形图，如图1-16所示，显示了1789年以前的土耳其帝国在亚洲、欧洲与非洲所占疆土面积的比例关系，是历史上最早的饼状图。普莱费尔对信息的视觉化描述不仅仅停留在类比现实世界的叙述层面上，而是将复杂繁琐的数据进行概括性、象征性表现，使信息本身、信息之间的关系更加清晰明了，从而推动数据信息的大众化传播。因此普莱费尔也被誉为"现代图表与曲线图之父"。

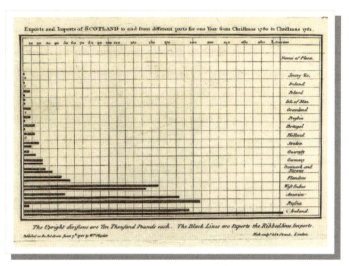

图1-15 《商业与政治图解集》中的条形图

图1-16 《统计学摘要》中的饼状图

19世纪中期，统计学逐渐发展成熟，随之统计图表迎来一个辉煌的发展阶段，进而被广泛用于交通、医疗、人口、气候、地质等众多领域，以及军事、教育等学科专业。再加上印刷术的发展，纸质媒介被广泛应用，数据图表得到了空前发展，为人类生活提供了极大便利。

这个时期较为著名的可视化案例为医学家约翰·斯诺（John Snow）于1854年绘制的伦敦霍乱疫情地图（图1-17）。斯诺在图中用短线的数量代表病亡人数，并将其位置在地图上清晰标记，最终得出霍乱病例主要集中于布罗德街水泵的短距离内，

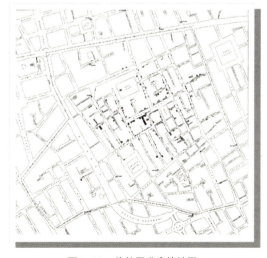

图1-17 伦敦霍乱疫情地图

从而证明了水源质量与霍乱病例之间的联系，推翻了当时流传的霍乱通过空气传播的观点。斯诺通过信息可视化手段进行流行病学的研究，解决了重大的医疗健康与公共卫生问题，成为人类科学的奠基事件。

查尔斯·约瑟夫·米纳德（Charles Joseph Minard）于1861年绘制的《拿破仑东征图》被称为有史以来最好的统计图表（图1-18）。该图描绘了1812年至1813年在对俄战争中法军人力持续损失的情况，集合了人数、位置、温度、特定时期、事件等多重数据信息。图表分为上下两部分。上半部分以波俄边界为起点，视觉表现为带有色彩、宽度与方向的折线。其中黄褐色表示进军路线，黑色代表撤退路线，宽度变化反映军队人员规模变化，方向则表示军队随时间变化的地理位置信息，并以文字辅助说明途中的特殊地点、河流与人员规模。下半部分折线图由右至左描述了拿破仑军队撤退途中的温度变化。该图在特定的二维平面空间中，以不同的视觉形式清晰地表现了有关拿破仑东征失败的多维信息变量，使观众直观地感受到在严寒与长途中军队的溃败不堪，是信息可视化逐渐走向开放式与系统化的标志。

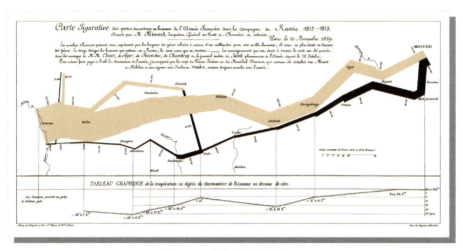

图1-18 《拿破仑东征图》

六、图形符号的通用探索

19世纪末期，越来越多的艺术家开始参与到信息可视化的探索中，旨在创造区别于文字、图表的独特的视觉语言——图形符号语言。信息可视化逐渐由图表向图形图表演变，并最终呈现出爆发式的增长。但最初"图形"一词并非直接来自可视化设计领域。1878年，英国数学家詹姆斯·约瑟夫·西尔维斯特（James Joseph Sylvester）首次提出了作为数学术语的"图形"（Graph）一词，成为数学图论领域的重要研究课题。图1-19为西尔维斯特设计的描述事物关系的数学结构性图表，图由顶点（也称节点）与边（也称连接）组成。其中顶点由圆圈表示，描述具体的对象；边由直线或曲线连接，描述对象间的成对关系。在如今的

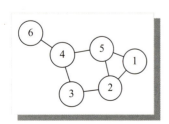

图1-19 描述事物关系的数学结构性图表

可视化领域,该图已发展为更复杂的"网络",被应用于各个学科,用以描述对象的多种类型关系与过程。

1925年,可视化发展迎来新的视觉革命。奥地利社会学家、经济学家奥图·纽拉特(Otto Neurath)发明了一种开创性的视觉语言"ISOTYPE"(International System of Typographic Picture Education),被誉为"统计图形的原始宣言"(图1-20)。ISOTYPE实质上是一种经过系统化设计的图形符号语言,是现代象形图、标识与图标的前身。纽拉特认为信息应不受国家、地域、教育与文化背景的限制,因此希望以一种系统、标准、简洁的图形替代文字,成为世界通用的语言,达到信息在国际无障碍交流的目的。

图1-20　ISOTYPE视觉语言

纽拉特《国际图画语言》(International Picture Language)一书中记载了1000张不同的图像,由人类共通意识中的抽象性图形元素与符号组成,展示了社会、技术、生物与历史等各类领域的定性与定量信息。在定量信息的呈现中,纽拉特选择重复组合一定数量的图形符号,其中每一个元素代表一个固定的数字单位,使信息表达更清晰与易理解。此外,纽拉特还为ISOTYPE制定了使用规范,包括颜色、图形元素的使用方法,重复组合图形的具体指南等。他利用图形符号语言描述社会面貌,开创了一种以图释义的信息表达方法,深刻地影响了后来标识、图解的发展,使信息可视化上升到一个新的发展阶段。图1-21为1972年德国慕尼黑奥运会使用的体育图标"棍状小人",就是由ISOTYPE中的图形演变而来,又如图1-22为杭州亚运会组委会发布的2022年杭州亚运会动态体育图标同样深受其影响。

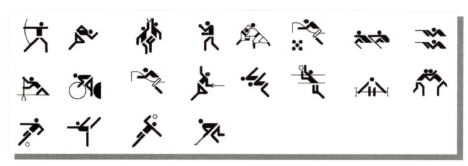

图1-21　1972年德国慕尼黑奥运会的体育图标

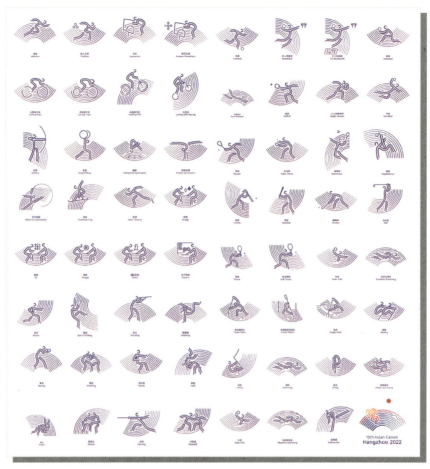

图1-22 2022年杭州亚运会的动态体育图标

七、学科理论的建立与完善

信息设计最初为平面设计学科下的一个子集,一直以来缺乏完善的理论支撑,而没有形成独立的学科发展体系。随着科学技术的快速发展,信息量与日俱增,作为分支的信息设计已无法适应新时代的需求。再加上与平面设计相比,信息设计具有交叉性质,且更重视信息的有效传递。因此,对信息设计本身理论的研究迫在眉睫。

20世纪40年代,与信息设计相关的理论以克劳德·申农开创的"信息论"为起点建立起来。申农在其《通信的数学理论》一书中首次提出"信息"一词,他认为"信息是用来消除随机不定性的东西"。其最大贡献是将物理学科中的熵引入通信中,并引申出关于"信息熵"的概念,即信息熵为通信过程中衡量信息的度量。由于以上开创性的贡献,申农因此被称为"信息论之父"。

而"信息设计"这一专业术语的出现要追溯到20世纪70年代,这一时期也是信息设计发展的爆发期。该术语由英国平面设计师特格拉姆首次使用,目的是将信息设计从平面设计学科中脱离出来,确立与平面设计、产品设计同等的学科地位,建立独立完善的学科体系。20世纪70年代末,首个学科领域的杂志《信息设计》(*Information Design*

Journal，简称 IDJ）被成功创办。IDJ 是一个集中研究信息设计的学术平台，收录了大量有关的研究论文、研究案例、理论批评等，同时也关注对信息受众的理解，探究信息设计与受众间的联系。信息设计学科受到越来越多信息学家、理论家、平面设计师的关注，学术地位被正式确立。

随着相关理论研究的深入，信息设计逐渐面向多学科交叉式发展。与计算机科学交叉的数据可视化、与自然科学交叉的科学可视化都深入各自的学科发展领域，取得较大的研究进展。而这些研究成果都离不开以下几位信息设计先驱的探索实践。

1975 年，美国著名统计学家、政治科学家爱德华·塔夫特（Edward Tufte）在普林斯顿大学教授"图形统计学"课程，并开设了以"如何阅读数据和制作统计图形"为主题的讲座（后续将其扩展为专业研讨会），大大促进了信息设计学科领域的交流。1982 年，塔夫特在整理授课教材的基础上，与平面设计师霍华德·格拉拉合作出版了第一本专业著作——《定量信息的视觉显示》（The Visual Display of Quantitative Information），建立了创新的学科概念与理论。塔夫特提出了"谎言因子"（测量图表中的不诚实度）、"数据墨水比"（图表传递数据的有效性）、"数据密度"（单位面积内展示的可识别数据量）等多个概念，为定量信息的视觉化呈现提供了科学性的指导，在信息视觉素养、信息可视化传达等领域具有重要意义。

另一位著名的信息设计先驱为美国建筑师、平面设计师理查德·索·乌曼（Richard Saul Wurman）。乌曼主要研究信息的理解、交流、传达与使用过程，其最突出的贡献是创造了"信息架构"一词，并于 1976 年提出了"视觉信息图表"的完整概念，将视觉信息图表的创作过程抽象为信息架构的搭建过程，被后人称为"信息架构师"。1989 年后，乌曼相继出版了《信息焦虑》与《信息焦虑 2》等著作，主要探讨如何创造理解，以及过多的信息使高效工作的能力复杂化的问题。他认为信息设计师应合理安排信息逻辑与结构，能够将其简洁、清晰、美观地呈现给受众。此外，乌曼也是 TED（Technology, Entertainment, Design）会议的创始人，该会议通过演讲的形式探讨技术、娱乐、设计等议题的内容，后拓展到科学、政治、学术与文化等多个领域，在全世界产生了广泛的影响力。

罗伯特·斯宾塞（Robert Spence）是信息可视化专家，也是人机交互领域的先驱。2000 年，斯宾塞出版了著作《信息可视化：交互设计》（Information Visualization: Design for Interaction），这是第一本关于信息可视化这一新兴学科领域的体系化著作。信息在不同媒介上具有不同的呈现方式，斯宾塞将研究的重点从传统印刷媒介转移到计算机数字媒介上，探讨具有动态与交互形式的可视化表现，与时俱进地为信息表达、传播增加了更多可能性。

八、信息可视的多元呈现

20 世纪末至 21 世纪是一个数字化不断更新的时代，计算机技术、互联网技术快速发展，改变了人类生活的方方面面，尤其在数据通信与信息传播上，呈现出以下新的特点。信息的量呈指数级别增长，信息更复杂、层次更多，信息时效性与流动性大大增加，并以广泛的互联集合了数据、文本、音频、图像、视频等多元形式；信息传播媒介发生巨

图1-23 中国用户人均使用的移动购物App个数分布图(镝数据)

图1-24 《时代周刊》杂志

大变化,虚拟网络提供了人与人沟通的渠道,实现了观众作为信息接收者与发布者角色的一体化;依赖于计算机的技术手段不断丰富,包括计算机编程软件、图形图像处理软件、在线可视化工具、统计计算工具等,传统静态平面信息图向动态交互方向转变,统计应用与数据分析被应用于各行各业,为数字时代信息可视化的实现提供了更多可能性;用户需求改变,除满足最基本的信息有效传达功能外,用户体验被纳入重要考虑范畴,在信息可视化过程中加入用户测试已成为重要环节。

信息可视化实践在互联网的浪潮中以多元的表现形式应用于各个领域,包括商业、新闻、医学、文学、体育等。在商业领域,信息可视化是策划和部署商业战略的优势手段。通过信息交互图表高效整合商业信息,包括对商品与竞品信息的特征化处理,如展示造型、包装、功能等,或通过分析动态数据提升绩效、改进产品服务、改善运营能力、预测市场未来走向(图1-23)。

在新闻领域,除了以文字、摄影照片的形式进行新闻报道和信息传播外,信息图示化已成为新的重要方式。枯燥的数据新闻被转化为生动形象的信息图表、图解或地图,并创造了静态、移动交互,甚至是动态小游戏等不同的形式,以适应多样化的受众需求与不同的新闻传播媒介(图1-24)。

在医学领域,三维医学影像可视化取得了很大发展。20世纪70年代,计算机断层扫描(CT)技术与核磁共振成像(NMRI)技术实现了对人体断层图像与高精度三维立体图像的捕捉,在病变组织信息的呈现、分析以及疾病诊断上发挥了巨大作用,图1-25为CT影像图。此外,在医学解剖的基础上,医学信息得到了很好的呈现。图1-26为人体解剖图,将不同层级的信息图进行了分级展示,用颜色区分不同区域,标题文字合理展现,清晰可见。

图1-25　CT影像图

图1-26　人体解剖图

在文学领域，信息可视化可以用来表现文本、语言、行文结构等内容的非结构化、非几何化抽象信息，实现文字语言到视觉语言的转化，带给受众更多感官与情感上的体验。此外，信息可视化还以图标、图表的形式成为奥运会视觉识别系统（Visual Identity）的一部分，主要包括奥运会体育标识、环境导视设计两方面。图1-27为2020年东京奥运会首次使用的动态体育图标设计。信息图表还可用于分析比赛运动数据、呈现奥运会地理信息等方面。图1-28为2016年里约奥运会交互式插画地图，观众可根据一系列互动的方式探索发现与奥运会相关的新闻与信息。图1-29为英国《卫报》为里约奥运会男子自由泳项目运动员的比赛数据所做的可视化图表，该图表以动态的形式展示了运动员在比赛过程中的所有细节与状态信息。

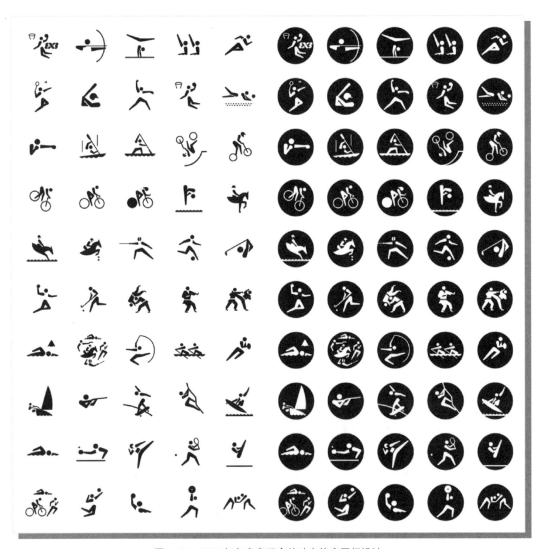

图1-27　2020年东京奥运会的动态体育图标设计

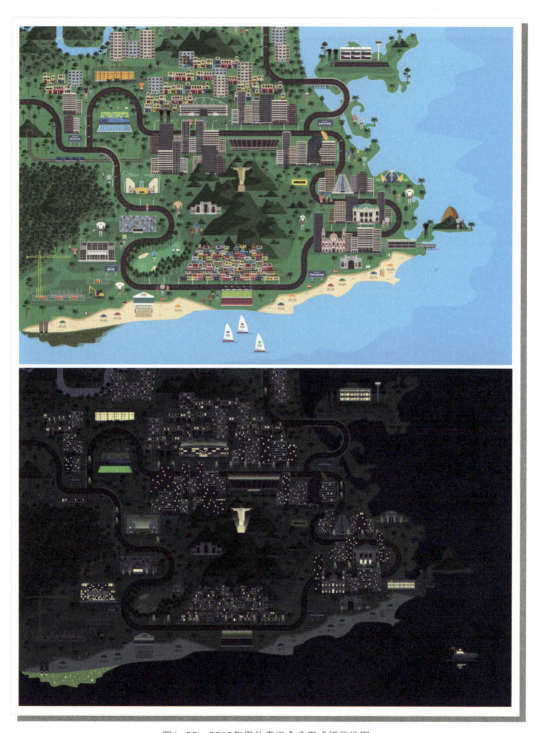

图1-28 2016年里约奥运会交互式插画地图

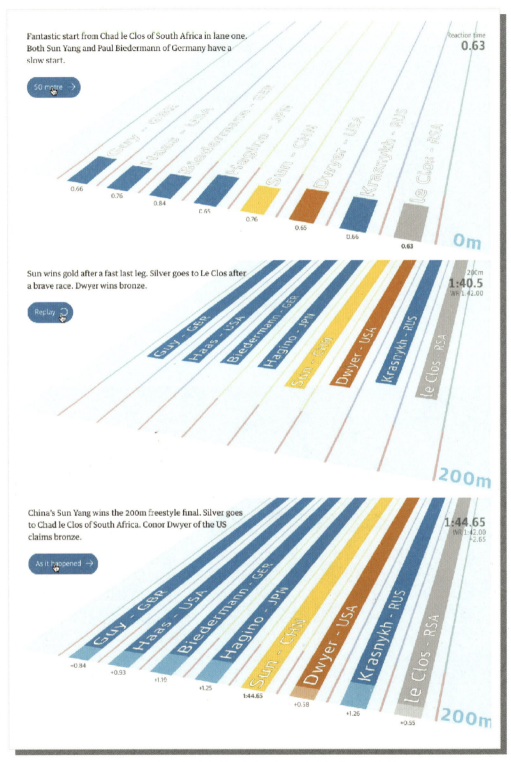

图1-29 英国《卫报》为里约奥运会男子自由泳项目运动员的比赛数据所做的可视化图表

信息可视化能够在数字时代被广泛应用，离不开著名可视化大师长久的探索实践与丰富的创造力，其经典的可视化作品为信息可视化的发展起到了推波助澜的作用，同时启发我们进一步思考如何挖掘信息的本质，发现信息之美，更高效、生动、有趣地传递信息。

1982 年，卡内基梅隆大学的名誉教授斯科特·E. 法尔曼（Scott E.Fahlman）提出在帖子和电子邮件中使用"：-）"与"：-（"符号分别标记幽默轻松的事情与严肃严谨的事情，这被认为是互联网的第一个表情符号，对现今纯文本表情符号的诞生产生了深远的影响，法尔曼也因此被公认为"基于 ASCII（美国信息交换标准代码）表情符号"的创始人。表情符号集合了情感与图标，可以营造轻松、幽默的信息氛围，能直观地表达人们的情绪与情感，在现代互联网上备受年轻人推崇。图 1-30 为互联网的第一个表情符号。

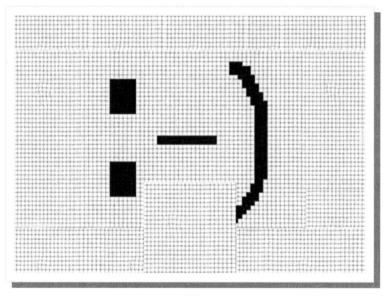

图 1-30　互联网的第一个表情符号

20 世纪 70 年代中期，数字设计师、书籍设计师穆里尔·库珀（Muriel Cooper）在麻省理工学院创建了可视化语言工作室，后于 80 年代中期成为数字媒体实验室的联合创始人。库珀是一位先锋的女性设计师，她独具开创性地将科技融入艺术，打破了计算机技术与设计之间长久以来的壁垒。库珀在早期的计算机界面与交互媒体设计方面积极探索，创造了一系列原创的、革新的、实验性质的设计作品。在可视化信息呈现方面，库珀有自己独到的见解，她认为"要让高度复杂的科学语言更容易理解，要以符号、图形的形式表达科学家抽象视野中固有的秩序和美感"，从功能与美感双重层面对信息可视化提出了更高的要求。库珀致力于通过多媒体技术带来的变化，寻求新的图形设计方法，从而赋予信息可视化新的策略与方法。如尝试创造动态的、交互的可视化环境，实现信息的流动，受众可根据兴趣与需求过滤掉不必要的信息。库珀及其工作室所做的探索与实验在一定程度上改变了数字通信方式，打破了当代通过计算机交流的局限性。图 1-31 为穆里尔·库珀可视化语言工作室的作品。

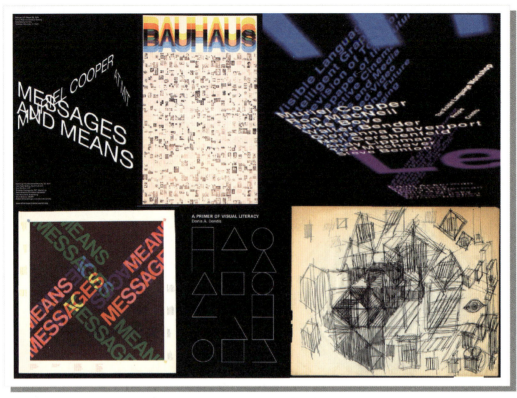

图1-31　穆里尔·库珀可视化语言工作室的作品

瑞典健康演说家、国际数据大师汉斯·罗斯林（Hans Rosling）长期以来对各个国家和地区的社会、经济、环境发展进行数据统计研究，并致力于结合动态、交互等形式，创造轻松、有趣、易理解的信息可视化方式。其联合创办的 Gapminder 基金会便以实现全球可持续发展为目标，通过开发与使用新的技术来提升信息的传播效率。如图1-32，在该基金会网站（www.gapminder.org）中，罗斯林针对不同的主题使用了包括气泡图、地图、趋势图、排序图等在内的多种可视化图表，网站用户可以通过简单的交互操作调整要呈现的信息内容，或观看罗斯林本人出镜的动态讲解视频，枯燥抽象的数据信息变得更生动有趣、清晰直观。图1-33为罗斯林在2010年为BBC创作的视频演讲式的可视化作品，是其经典作品之一。该作品通过气泡图描绘了1810年到2010年内200个国家中人预期寿命与人均收入的关系。其中纵轴为健康轴，横轴为财富轴，气泡的运动体现时间的推移，不同色彩区分各大洲，气泡的大小体现每个国家的人口规模。在演讲过程中，罗斯林将演讲内容、肢体动作与图表动态变化协调配合，不仅深度剖析了数据变化背后的成因，让观众对信息有更深的认知，同时使冰冷的统计数据变得活泼可爱、生动有趣，激发观众的阅读兴趣，使信息得到更好的传播。

可以想象，未来的信息可视化会更加依赖互联网媒介与新媒体技术而衍生出新的表现形态，同时以云智能产品在线服务的姿态带给用户多元化、个性化、艺术性与审美性的体验。根据用户的反馈与点击率进行精细化服务，或用户根据个人兴趣与阅读需求对信息可视化产品进行私人定制，将成为未来研究的重要方向。

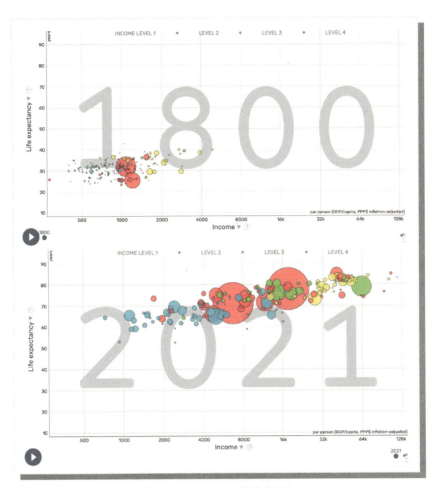

图1-32　Gapminder基金会网站

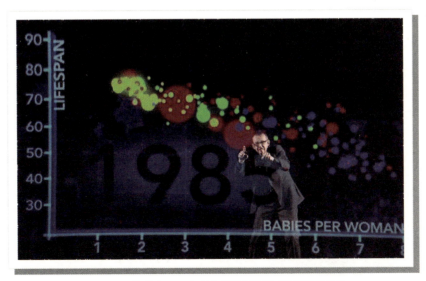

图1-33　罗斯林在2010年创作的视频演讲式的可视化作品

第一章　>>　系统认识信息可视化设计

第二章

02 Chapter

信息可视化的主要类型与发展趋势

Information Visualization Design

导读：
　　信息可视化影响着我们的视觉生活，表现形式多种多样，可以概括地分为信息图表设计、环境导视设计、动态信息设计与交互信息设计，整体上呈现出信息可视化由静态向动态和交互的趋势转变。另外，对信息可视化设计的研究也在不断升级转向为对可视化学科交叉的研究与对科学技术实践应用的研究两个方向。

第一节　信息可视化的主要类型

只要我们认真观察，就会发现信息可视化在我们的日常生活中随处可见。大到产品说明书、地铁路线图、旅游景区地图，小到手机应用软件上的图标、智能手环上的健康数据，甚至是博物馆的导视系统等。这些信息有静态的或动态的、可交互的，有简单地呈现在纸质印刷物上的，或显示在空间导视牌上的、附在手机等产品界面上的。我们根据信息的表现形式与最终呈现方式的特点，将信息可视化概括地分为信息图表设计、环境导视设计、动态信息设计与交互信息设计。需注意的是，这四种类型之间并没有一个绝对的界限，有交叉的部分，也有可以互相转化的部分。例如，在一个医院的空间导视系统中，包含了科室的标识设计，自助挂号机涉及了交互信息设计，帮助患者快速预约挂号，减轻医院卫生服务系统的压力。接下来将对各个类型的信息可视化展开讨论，明确各种设计的特点与表现形式，加深大家的认知。

一、信息图表设计

信息图表设计（Infographic Design）也可称为信息图形设计、信息图设计，是信息可视化的子集。信息图可以拆分为"信息"与"图"两个词，指将复杂抽象的非数值信息以可视化"图"的形式呈现出来，提高信息交流的效率，使得受众更直观、清晰、明了地理解信息。这里的"图"可以分为图表与表格（chart&table）、统计图（graph）、地图（map）、图解（diagram）、插图（illustration）五大类。

1. 图表与表格

图表主要面向具有时间要素与关系要素的信息，常用线、箭头、环形等带有方向性的基础视觉要素，以及图形、插图等视觉形式来表现信息间的相互关系、随时间变化的趋势等，使得信息层次与结构更清晰明确。表现类型包括流程图、系统图、年表、组织结构图、关系图等。

表格则根据一定的标准、规则、方法，将信息进行划分，并设置纵轴与横轴。表格的特点在于对基本的数据进行罗列，保留信息的原本面貌。在进行图表与表格的设计时，注意信息逻辑关系的同时也应注意视觉上的张力，为原本单调的形式增加更多的审美性与趣味性，吸引受众的关注，如图2-1、图2-2所示。

2. 统计图

严格地讲，统计图是统计学研究的对象，是一类描述数据信息大小、比例关系、变化趋势、依存关系、分布情况的图形，常以点的位置、线的走向、面的大小等几何形式来描绘，具有直观明了、鲜明醒目、通俗易懂的特点。其与信息可视化的交叉，可使得枯燥无趣的传统统计图变得生动活泼、吸引眼球。根据信息的特点，统计图的视觉表现与功能，可大致将统计图分为柱状图、面积图、体积图、象形图等类型。其中最常见的是柱状图，既可以表现单个数据本身，也可对多种数据进行比较；面积图常用来表现数据的比例分布；体积图则更直观；象形图常用抽象的图形符号来表现统计信息。对于统计图的设计，要兼顾科学性与艺术性。既要对信息进行真实、准确的反映，避免夸张，也

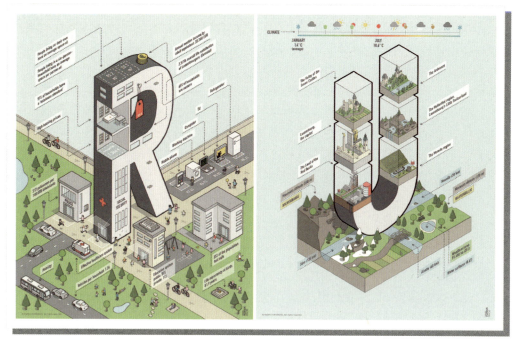

图2-1 关于生活质量的信息图表设计

图2-2 关于SWOT表格的设计

要对布局、图形、字体、色彩进行设计，使得画面摆脱冰冷，生动活泼，使受众印象深刻（图2-3、图2-4）。

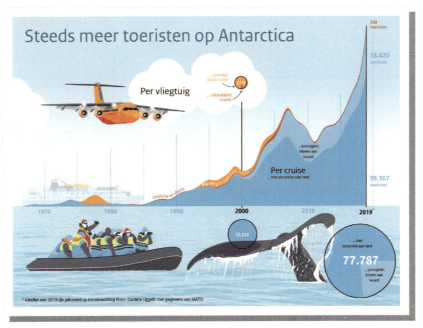

图2-3 《南极洲的游客越来越多》统计图

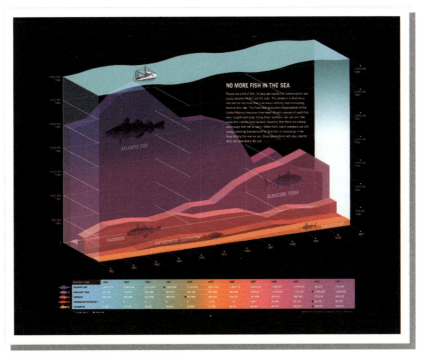

图2-4 《海上不再有鱼》统计图（《图解力》柏承能）

3.地图

根据陈超美在《科学前沿图谱》(*Mapping Scientific Frontiers*)一书中的研究,可将地图分为两类:面向物理世界的地图与面向概念世界的地图。

面向物理世界的地图指传统意义上的地图,是地理学的第二语言,用来描述特定区域和空间的客观地理信息。地图按照一定的数学比例关系与投影方法,通过合理的图形符号与色彩,对空间位置信息进行表述,传递其属性、联系、数量和质量等特征在时间与空间上的分布规律与发展变化,是人们认识客观世界的工具。一般包括表现自然地理信息的地图如河流信息图,表现地形变化或山体起伏的等高线图、地质构造图,带有经纬度与标高数据的测绘图等,以及表现社会经济信息的地图,如道路信息图、游览信息图、地铁交通路线图(图2-5)、商场楼层索引图等。地图设计最基本的原则是表述准确的位置信息。此外也要考虑到设计的目的,如表现一个城市完整的道路信息,则需要省略掉关系不大的建筑信息、商贸信息等;若要表现特定的对象,则需要在地图上利用色彩、图形等视觉手段对其进行重点突出。

面向概念世界的地图指的是针对科学领域的科学地图,是信息可视化在科学可视化领域的延展。科学地图是一种用来描述科学问题的图形,通过分析大规模数据库获得科学的数据与信息,并对其进行可视化呈现。科学地图一般包含期刊地图、文献地图、作者地图、术语或词地图等,在教育学、心理学等领域对科技探索、知识认知发挥了重要作用。图2-6为自然指数的文献可视化,该作品从属关系数据从2014年自然指数数据库中表现最佳的57501篇文章中提取,从中可以检索出为这一科学高峰做出贡献的学者。

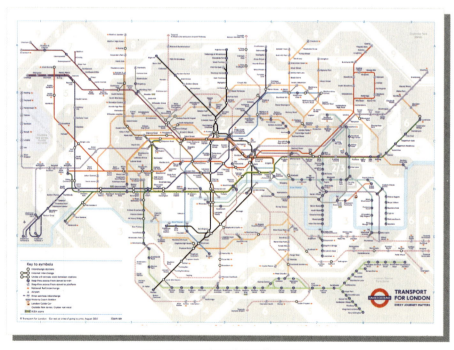

图2-5 2022年的伦敦地铁交通图

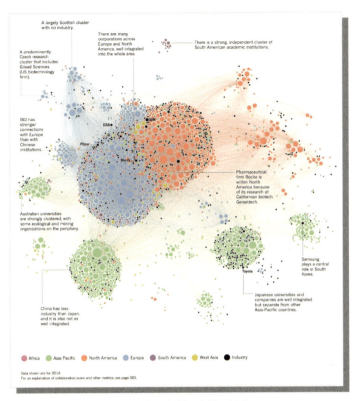

图2-6 自然指数的文献可视化

4.图解

木村博之在《图解力：跟顶级设计师学作信息图》一书中将所出现的图解、图表、表格、统计图、地图和图形符号都统称为"图解"，作为信息图这种新兴的可视化信息表现形式中的一部分，这里的"图解"指的是狭义上的图解，即运用简单的插图以及尽可能少的补充性文字对信息进行解释说明，使其更具逻辑性（图2-7）。

图2-7 《现场指南》（曼努埃尔·博尔托莱蒂）

5.插图

插图是指以图像方式辅助读者理解文字内容、传达商业活动信息、体现艺术个性或者丰富版面设计等综合的艺术表现形式。在信息可视化设计中,插图运用得非常广泛,其可以极大地提高可视化作品的易理解度、美观度、丰富度等,创作性强、艺术性较浓、互动性较强,也有着文字不具备的特殊表现力(图2-8)。

过去信息图表主要应用在报纸、杂志等传统的印刷媒介上,但随着计算机科学与网络技术的普及,开始在数字媒体上扮演着重要角色,并演变出不同的表现形态,可分为静态的、动态的与交互的。其中静态信息图表几乎无处不在,如宣传单、报纸、教材、科普书、说明书、网页、交通标识等。由于其载体是传统的印刷媒介和静态视觉界面,可随时插入与编辑,因此具有高效、经济、稳定、方便共享的优势。静态信息图表也有自身的局限性,它的适用范围为长期有效或短期内不需要频繁更新的数据信息,如中学教材上关于生物知识的图解、品牌宣传单上的产品信息等。这些不具备时效性的信息就避免了设计师耗费精力频繁地手动更新,同时也减少了财力的浪费。

图2-8 《一朵花的解剖学》插图设计

信息图表设计的核心仍然是清晰地传达信息。设计师在进行设计时,需要考虑信息交流的媒介及环境,如气候、光环境、色彩环境的影响,此外还需要平衡图形、文字、色彩、布局等视觉要素,最终呈现科学性与审美性并存的信息图表设计。

二、环境导视设计

信息可视化除了表现以平面为载体呈现的信息外,还会涉及与大众生活密切相关的空间环境类信息。这类信息最重要的功能是指示、导向与说明,分别对应空间环境中的标识设计、视觉导向设计与信息图表设计,而研究这类信息的学科被称为环境导视设计(Environment Guide Design)。环境导视设计是一门城市规划设计、建筑设计、空间环境设计与信息可视化设计交叉的学科,来源于第二次世界大战后发展起来的道路交通标识。确切地说,环境导视是一个系统,其中环境导视可以拆分为"环境"与"导视"两部分。"环境"指的是城市公共空间,既作为信息表达的载体,也作为信息可视化过程中需考虑的要素而存在;"导视"则包括标识与导向,具有识别和指引的功能,是图形符号、文字、色彩、标识牌、地图等视觉要素的综合体;环境导视系统则指人对空间环境信息的系统设计,用以指导人们在环境中进行有效活动的综合体。

1.按表现内容分类

(1)标识设计。标识是一种具有指示说明功能,用来进行信息交流与沟通的图形符

号、文字、数字、记号的统称,以实物为载体。其中"标"是一种根据事物外形、属性、特征而凝练的符号或记号;"识"指的是认识、知道、识别。标识的使用范围非常广泛,涵盖了服务类标识、指示方位类标识、交通类标识、操作指示类标识、禁止禁令类标识、公益宣传类标识等多个方面。环境导视中的标识置于特定的环境中,因此在设计时要进行系统考虑,平衡周围的环境与位置、材料、艺术表现,所使用的图形符号应简洁概括,具有代表性和通用性,使不同语言、不同国家的人都能快速识别信息,高效地完成信息交流。图2-9为北京临川国际学校标识设计。

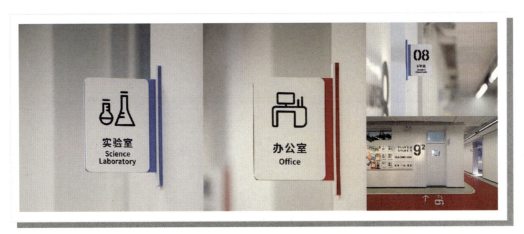

图2-9　北京临川国际学校标识设计

（2）导向设计。现代化的快速发展导致城市急剧扩张,伴随而来的是各种复杂混乱的信息,带来了极大的不便利,影响了人们正常的生活与出行,因此导向设计作为规范城市管理、沟通人与环境交流的重要手段便显得尤为重要。导向设计具有实用性与审美性双重功能。就实用性来说,准确清晰的导向设计可使大众在陌生的空间中快速找到自己所在的位置,并指导进行下一步的行动路线,提高出行的效率;就审美性来说,根据周围地域环境,合理安排文字、图形、符号等视觉元素,平衡二维与三维,营造和谐统一的氛围,表现城市独特的形象,促进城市繁荣发展。

2.按环境属性与特点分类

（1）室外环境导视设计。室外环境导视设计包括室外环境设施、户外交通、各类休闲场所的导视设计。室外环境导视设计首先要考虑受众的感受,由于面向的是广大社会群众,因此要考虑到老年人、儿童、残障人士之类的特殊人群,避免过于个性化、复杂化的设计。始终将指示说明的功能放在首位,避免信息引起歧义而产生错误的引导。此外,要尽可能与周围环境融为一体,要适应城市形象规划与当地文化,建构具有地域特色的导视系统。还需注意的是,由于室外环境易受到天气的影响,因此在材料的选择上要考虑实用性与耐用性的问题,同时也要注意安全性能,如在视觉上选用阳光照射下不反光的材料,以避免带来视觉负担和安全隐患。图2-10为日本宫下公园导视设计。

（2）室内环境导视设计。室内环境导视设计包括企业办公区域、室内大型公共场所的导视设计。办公环境的导视设计除了最基本的指示功能外,还与企业文化有关,应将其作为企业形象识别系统（CIS）的一部分,通过信息的可视化表达企业定位与文化理念。

表现在具体的视觉层面，就是要用统一的符号体系、色彩，营造统一的视觉风格，构建个性的、独特的、明确的企业视觉识别体系。而对于室内公共空间的导视设计，如机场、博物馆、图书馆、地铁站等，首先应从最基本的指示功能出发，构建层次清晰、逻辑严密、通俗易懂的信息结构。其次针对不同属性的公共空间，应通过艺术手段表现出各自的特点，如机场、地铁站的导视设计应表现城市地域文化特色，博物馆的导视设计应体现其文化底蕴，图书馆的导视设计应简洁、亲和，营造安静温馨的氛围。随着现代化进程的加快，很多数字媒体设备被应用在公共场所中，也得到了很好的反馈。如大型商

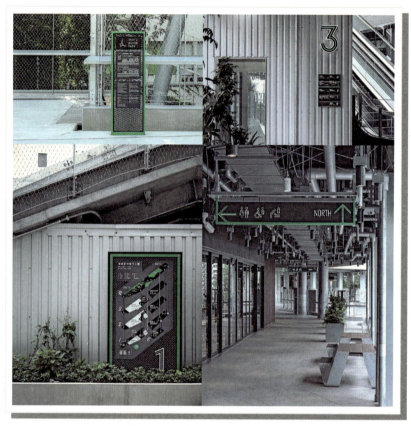

图2-10　日本宫下公园导视设计

场的触摸式信息导视服务台、机场的数字指引牌等，受众可以方便快捷地进行定位，找到目标路线，了解楼层结构和服务信息等。图2-11为原研哉的梅田医院导视设计。

　　环境导视设计根据目的和需求的不同，会使用不同的媒介形式。最经济且常见的一种是由平面信息图构成的引导牌、解说牌、交通牌、布告栏等，用以传达简单直接的信息。较为复杂的是以环境中的立体物为载体，将其与造型、色彩、材料进行协调，构成具有审美性与艺术感的设计。这种类型的环境导视设计往往需要协调好空间、二维信息与观众的关系，找到呈现信息最佳的位置、视角与结构。伴随着计算机技术与图形界面的发展，媒体形式的环境导视逐渐出现在人们的视野。这种形式的导视适用于表现复杂混乱、体量大的信息，如大型商场的触摸式信息导视牌、地铁站LED屏幕站层图等，具有高效、灵活的特点，有广阔的发展前景。

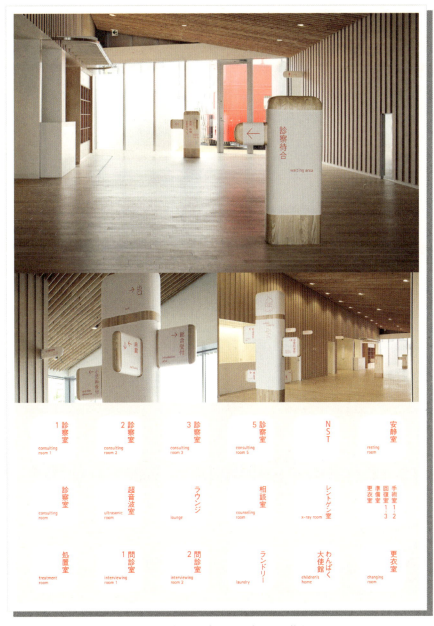

图2-11 梅田医院导视设计(原研哉)

环境导视设计与二维的信息图设计不同,设计师需要掌握建筑设计、空间设计、材料学等方面的知识,了解地域文化历史信息,在具体的设计时应注意以下几点。

设计系统性:环境导视设计一定不是单一地对信息进行视觉化表达,而是在理解周围环境、当地文化、空间结构的基础上进行整体系统的规划,协调导视设计(图形、色彩、文字、材料)与周围环境(如建筑、设施、绿化等要素)的关系,使其服从于整体的系统规划。

保留文化性:公共场所如公园、旅游景区、博物馆、机场、地铁站的导视系统与城市视觉形象紧密相连,是地域文化特色的视觉表征和城市形象的代言。因此设计中应注入地域

文化特色，增添城市形象魅力，打造城市名片。

注重体验感：导视系统影响到人们日常生活的诸多方面，不仅需要满足功能性的需求，还应满足精神与情感的需求，带给人们更多体验感，使其感受到愉悦、温暖与归属。因此可以增加更多的艺术表达，提高审美调性，营造美丽舒适的生活环境。

三、动态信息设计

现代化数字技术的发展为信息传播的路径与模式带来新的变革，信息传播的媒介从传统的报纸、杂志、广播、电视过渡到了新媒体。新媒体是依托于计算机技术、互联网技术、移动通信技术而产生的一种传递信息的载体，因其形式多样、覆盖面广、交互性强、传播速度快等优势在信息传播过程中发挥越来越重要的作用。生活中常见的新媒体有数字报纸、移动手机界面、外置手环、触摸媒体等，这些新媒体为动态信息设计提供了发展的契机。

动态信息设计（Infographic Motion Design）是一种集文字、声音、图形、照片、影像于一体的影视或动画形式，可以方便地展示在各大视频网站或手机 App 中，抖音、快手等短视频平台的迅速崛起更是为其提供了广阔的发展平台。需注意的是，动态信息设计以图形动画（MG 动画）为基础，核心目的是将复杂、枯燥的信息变为易理解、生动的信息，区别于传统意义上以叙事和艺术表达为主的动画。我们通过动态信息设计与平面静态信息图对比的方式了解其特点。

1. 生动性

平面静态信息图以一种固定的形式将信息传送给接收者，这个过程需要受众全程积极主动参与，自主分析信息、解码信息；动态信息设计则以音乐、动态图像、动效等生动的方式自然而然地吸引受众，从视觉、听觉到具有交互性质的触觉，让受众全方位地感受信息，更加轻松地理解信息。

2. 叙事性

平面静态信息图以静止的图形、图像表现点状信息，不能随时间的变化改变其中的内容；动态信息设计则需要根据时间线构建信息表达的逻辑，通过图形、文字、声音、动态、交互等形式表现生动的故事情节，让受众按照设计师讲故事的逻辑理解信息，与平面静态信息图相比叙事性更强，更具有深度。因此，对于具有复杂过程的信息，动态信息设计更能满足受众的需求，传递信息效率更高。图 2-12 为 MeToo 运动的动态信息设计。该作品是一个自我发起的动态信息设计项目，主题是揭示性侵犯的严重性，提高人们对妇女问题的认识，推进人权。画面以多线性叙事展开，叙事者将归纳的术语按主题聚在一起，用颜色进行区分，内容包括与暴力相关的单词、事件发生的地点、表示希望改变的积极术语、最常见个体的肇事者及受害者姓名等。

3. 情感性

动态信息设计通过层层铺垫的剧情"引人入胜"，利用不同节奏的动效或动态营造活泼、冷静、严肃、幽默、热闹、安静等氛围。此外，动画中的声音元素（旁白、声效、背景音乐）配合故事情节的展开，能够连接观众，加强观众对动画的情感体验（图 2-13）。

图2-12　MeToo运动的动态信息设计（瓦伦蒂娜·德菲利波）

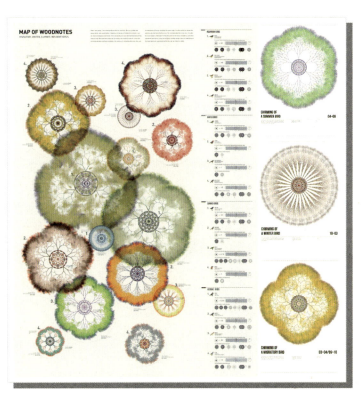

图2-13　鸟的声音可视化设计（苏库戈）

第二章　>>　信息可视化的主要类型与发展趋势　041

正是因为以上不同于平面静态信息图的独特优势，使得动态信息设计在众多领域都得到了青睐。面向生物、医疗、天文、地理、航空航天、急救知识等领域的科普动画，使大众能够轻松理解抽象复杂的专业知识，激发了大众的学习热情，提高了综合素质，甚至培养了应对生活中突发状况的能力。其中在生物医学领域，动态信息设计对不可见的生理病理结构、疾病的发生发展过程、治疗过程进行建模与动画演示，将晦涩难懂的医疗知识变为生动有趣、易理解的信息，让患者深入了解自己的疾病，促进医患沟通，也对生物医学的进步发挥了重要的作用。

四、交互信息设计

当前社会是一个在信息科学上建立起来的信息服务型社会，交互信息设计以服务用户为中心，融合了人机工程、工业设计、用户体验、认知心理、图形设计、信息可视化设计等多门学科，作为人、社会、环境进行信息交换的媒介得到了快速发展。

首先我们需要了解什么是交互设计。交互设计（Interaction Design，IXD）是一种面向人与人造物（即产品）及其系统交流互动的体验设计。这里的人造物包括移动设备、可佩戴设备、计算机、软件，如生活中较常见的手机、平板电脑、智能手表等。交互设计区别于传统设计，侧重于形式和内涵的研究，主要针对三方面内容：研究产品在一定环境中行为方式相关的界面；了解目标用户与用户期望，研究用户在使用产品时的生理与心理特点，以及舒适度、愉悦度、安全性等问题；研究有效的交互方式。交互设计面向用户，又面向产品，是人与产品进行互动的媒介。设计师通过设计有效的交互方式与交互界面，将用户的行为传递给产品，再将产品的信息反馈给用户，完成用户与产品之间双向的信息交流。

20世纪90年代以来，信息可视化设计借助于计算机技术与网络通信技术的发展，以新媒体为载体，实现了信息的交互设计。交互信息设计是交互设计重要的组成部分。交互信息设计在交互界面（User Interface，UI）的基础上，利用图形、图像、符号、色彩、文字、声音、动画等基本的元素表达抽象的信息，并将静态的信息转化为可交互、可操作的形式，实现了人机之间的互动。交互信息设计的核心是通过尽可能简单有效的交互操作，使用户高效地获取信息，并在使用产品的过程中获得愉悦的体验。交互信息设计实现了静态信息的实时动态表达，已成为人与外界进行信息交流的重要手段之一，尤其是电商销售数据监测、智慧旅游监测等需要实时追踪数据或监测数据的界面，也为城市数字化改革、智慧服务区的建设发挥了重要作用。根据最终表现形式，交互信息设计可分为移动交互、图形交互、网页交互等类型。

用户与计算机、外置设备等数字化产品的信息交换主要通过交互界面来完成。交互信息设计师从信息的清晰表达出发，主要对界面的视觉呈现、交互流程、交互方式几个部分进行设计，提高界面的易识别性、易读性与审美性，以帮助用户准确接受、判断与分析信息。对交互信息的特点进行总结，有以下几点。

① 信息双向传播。不同于传统媒体信息只能进行单向传播，受众只能被动地接受信息，交互信息以新媒体为载体，实现了信息从产品到用户，再从用户到产品的双向传播。此外，得益于互联网技术，用户可主动地通过媒介平台进行信息的发布，表达观点与见解，并将其传递给其他用户，构建了从用户到用户的传播网络。因此用户既是信息的接受者，

也是发送者与参与者。

②跨媒介传播。随着数字媒体技术的发展，原先各自独立的传统媒体已不能适应大数据时代对信息传播与交流的需求，新媒体开始寻求合作，呈现出互相交叉融合的特点，信息实现了在不同媒介如计算机、手机、平板电脑间的流布与互动。如为了适应不同媒介而开发出了不同版本的应用软件，并保留和同步用户的数据；苹果的 iCloud、华为云与小米云等云端服务实现了数据云存储与同步的功能；外置智能健康监测设备可记录身体的生理状态、运动状态、睡眠状态等数据，并将其同步到手机上，实现了对健康状况的实时监测，有利于患者疾病的治疗与康复。

③沉浸式体验。交互信息设计的本质是为用户提供获取信息的服务，因此相对于静态信息图表来说，更注重用户在接受信息时的体验感，关注用户的信息诉求与情感需求。用户在与产品的交互中具有主动性，可根据自己的需求和节奏，以适合自己的交互方式获取信息，因此更具有趣味性，激发阅读兴趣，具有沉浸式的体验。常见的交互方式有滚动、平移、缩放、查找、重组等。

④信息多维空间组合。交互界面可通过合理的导航设计与页面布局，将不同维度、不同空间的信息呈现在固定尺寸的界面上，实现了信息的多维空间组合。因此，对于大体量的数据与信息、多种时间线的复杂信息，交互信息设计不可或缺。如聊天通信软件微信，导航栏综合了聊天、通讯录、朋友圈、文件等功能模块，用户可通过点击、滚动、查找等交互操作分别浏览不同类别的信息，满足用户不同的需求。

交互信息设计综合了视觉传达设计、信息可视化设计、用户体验、设计心理学、认知心理学、工业设计等学科，对设计师提出了更高的要求，在设计时应从以下三个方面全面考量。

①掌握一定的可视化工具。可视化工具包括基于编程工具的数据驱动图表，如 Processing、Python、JavaScript 等，以及非编程需要的数据可视化分析平台或软件，如国外的 Google Charts、Tableau，国内的图表秀、Canva、阿里云 QuickBI、帆软 FineBI、观远 BI 等。

②构建交互叙事结构。根据交互信息的内容与特点，构建信息的叙事结构，包括线性结构与非线性结构。线性结构有单线、平行多线、交叉多线等，线性结构的叙事一环扣一环，按照事件的发展顺序而连接，具有稳定、清晰的特点；非线性结构有片段式、散点式、套层式等，没有严格按照固定的顺序发展，更灵活自由，对信息梳理的要求与难度也更高。

③合理规划视觉要素。对界面的布局进行规划，根据信息的叙事结构设计相适应的信息导航。通过色彩、尺寸、位置的变化表现信息的层次结构，将主要信息突出表现，将功能相似的信息以接近的原则组织在一起。恰到好处的设计可清晰地呈现信息，避免视觉上的混乱，减小用户认知压力。

总的来说，得益于互联网技术与虚拟现实技术的发展，信息可视化不断拓展出新的发展领域，信息传播的载体与传播方式也在不断发生变化。视觉语言从传统平面的、静态的、单一的逐渐过渡为空间的、动态交互的与多维融合的，用户接受信息的方式从被动的变为主动的，总体呈现出生动性、科技性与非物质性的视觉影像特征，具有很大的发展潜力与发展空间。

第二节　信息可视化的发展趋势

在 21 世纪，科学、网络与数字媒体等技术的发展带来了社会经济结构的转变，工业经济的浪潮褪去，知识经济快速融入时代发展浪潮中并逐步走向成熟。知识经济时代，以科学技术为驱动力、对智慧资源的占有与分配是重要的时代特征，信息与知识的生产、分配、消费等活动更是关系到社会生产与文化的发展。这样的时代背景下，与信息交流和传播过程密切相关的信息可视化设计也必然发生裂变与重构，在设计观念、理论结构、形式与表现等方面不断受到冲击，并表现出注重可视化学科交叉研究与科学技术实践应用的双重性质。

一、可视化学科交叉研究

信息可视化是一门融合了多学科理论的交叉学科，是以信息科学为基础，引入设计学、心理学、符号学、传播学等学科理论而建立完善起来的。因此对信息可视化的未来研究必定要从跨学科思考维度出发，以更深入的学科理论交叉研究为导向，融入更多的新兴技术，为艺术与感性注入更多科学与理性的思考。同时信息可视化也将拓展其理论范畴，在更多的领域"开花结果"。信息可视化学科交叉研究具体呈现以下两点的发展趋势。

1. 实验性心理学研究

心理学是信息可视化理论研究的基础科学，其中格式塔心理学、认知心理学在信息可视化中用户的视觉感知和认知的研究上提供了可借鉴的理论与方法。信息可视化未来的发展新方向将会更深化对心理学的研究，包括推动实验心理学与可视化的跨学科融合，对视觉科学变量的研究；利用可视化实验深化对感知与认知的研究，评估用户行为，探索提升用户注意力和记忆力的科学的设计方法与高质量的可视化评估方式；完善心理学与信息可视化表达术语的互通；研究用户在感知与认知背后决策形成的成因、态度或观念更新的机制等内容。

2. 技术性设计美学研究

可视化产品中的设计美学本质在于，在满足用户实用功能的前提下给予其审美与情感体验。随着元宇宙与虚拟现实等混合技术的快速迭代发展，信息可视化产品在信息获取的便利精准性、用户回忆与识记、情感唤起与体验等方面呈现出了更高的美学要求。未来的可视化趋势将更注重设计美学的理论性研究，且表现出很强的技术性特征，具体包括基于多感官交互体验的叙事可视化研究，研究在虚拟现实的基础上，从数据信息到故事的转化机制与多重感官的交互体验；以可穿戴计算、移动计算、传感技术、脑机接口等先进技术为支撑的美学评价方法与机制构建研究；对虚拟场景中动态实时交互的可视化研究，探索用户在空间交互中的适应性；对计算机技术、概念与可视化美学形式的关系的研究，探索优化可视化、提升数据获取有效性的方法。

除了聚焦以上的研究，信息可视化未来的趋势还包括更善于实际调查、理论模型验证、统计或计量学分析；应用于人文、文化遗产领域的知识可视化研究；图论、本体论的基础理论研究；科学可视化、时间序列可视化、可视化地图研究等方面。

二、科学技术实践应用

信息可视化设计的核心价值在于服务社会大众的生产生活实践,解决贫困、疾病、食品安全、水安全、能源消耗、环境污染、资源发展不平衡等带来的社会现实问题,因此对信息可视化设计的实践性研究一直都是学者们重点关注的内容。未来的信息可视化设计将更关注实证性与应用性研究,且在科学技术的支撑下,总体呈现出交互升级、系统性趋势。

1. 交互升级

数字化的发展引领我们进入"元宇宙"时代。元宇宙指融合物理现实、增强现实(AR)和虚拟现实(VR)技术,创造具有共享性的3D虚拟空间,从而轻松体验旅游、教育、购物、办公、游戏等多种活动。在元宇宙中,VR、AR头显设备,以及其他可穿戴设备是沟通现实与"平行世界"的重要通道。由屏幕到三维、由现实到虚拟空间的巨大转变,毫无疑问会为用户带来新的感受与体验,由此不断激发出新的交互形态,带来交互方式的快速转变与升级。在这一系列革新过程中,交互信息设计将发挥巨大的作用,且在服务用户本身的同时,还将参与到数字孪生、智慧城市、数字经济等未来城市与社会发展的重大课题中。

传统的人机交互重点关注界面设计、服务设计、用户体验,探讨人与物关系的改变,挖掘用户生理、心理和交互行为数据,依据数据建立和谐的人机交互关系模型。未来的人机交互将适应全新数字化世界的需求,以脑机接口、移动计算、可穿戴计算、通信技术、传感技术为依托,实现语音识别、手势识别、表情识别与眼动追踪,以及探索更多的应用场景与沉浸式体验。具体来看表现在以下几方面:对脱离鼠标和屏幕、不穿戴任何设备的沉浸式交互的研究,研究用户在模拟现实、增强现实、混合现实空间中获取交互信息的流畅度与体验感,从而降低平面到三维虚拟空间转换带来的感知不适度;对虚拟角色的研究,赋予其性格、思维与情感,实现更智能、更个性化的信息推荐服务;对数据实体化与交互形态多样化的研究,研究五感驱动的交互方式,使数据可触摸、可闻、可品尝;跨媒介研究,实现交互信息在物体表面与屏幕设备之间跨平台、跨屏幕、跨介质的流动,将信息可视化广泛融入日常生活,进一步扩大信息的交流与共享。

2. 系统性

信息每日以爆炸式趋势不断增长,呈现出更复杂多变的特点。如何对信息进行有效管理、如何从海量信息中筛选出价值信息并将其转化为有用资产将成为巨大挑战。而系统性设计是解决这些问题的有效手段,因此系统性的信息可视化设计将成为未来新的发展趋势,这也是清华大学美术学院鲁晓波教授在文章《信息设计的实践与发展综述》中提出的观点。

系统性的信息可视化设计是一种从宏观层面对复杂信息进行管理的过程,包括信息的获取、处理、组织与可视化表达,未来将更多应用于对社会或环境的智能化管理服务系统中,如数字孪生城市已成为关系到人类未来可持续发展的重要研究议题。数字孪生城市是城市物理空间在虚拟空间中的投射,集合了地理、交通、医疗、教育、金融、购物等多方面数据,管理者可依据数字化模型对城市进行模拟与系统性管理,从而快速实现对真实空间的设计、评估与优化。

第三章 多学科视域下的信息可视化

导读：

　　信息可视化是一门成功借鉴众多学科的理论与方法而形成的交叉学科，包括传播学、符号学、认知心理学、统计学、计算机图形学等。本章主要从传播学、符号学与认知心理学的学科理论出发，分别从信息传播、信息受众、信息表现三个视角研究其与信息可视化的关系，以及在信息可视化中所起的作用，从而更好地理解信息可视化的本质与精髓。

第一节　信息传播：信息可视化的最终目的

信息可视化是一门集信息分析、信息处理、信息视觉转化于一体的学科，其最终目的是信息接收者能够有效接收信息。接收信息的过程实际上是信息传播的过程，而信息可视化作为一种提升传播效率的有效手段，可以使受众直接接收所需的本质信息，并使信息更易理解。反过来，传播学理论介入信息可视化，研究信息发布者、信息本身、信息传递媒介、信息接收者、最终达到的效果等内容，可以加深对信息可视化的理解，是实现信息可视化最终目的——信息有效传播的重要理论基础。

一、传播与传播学

"传播"的英文单词"communication"来源于拉丁语"communicare"，译为"共同、共享、分享"。更具体地讲，传播指的是人类相互建立社会关系的一种现象，这种关系的建立依靠某种共同使用的媒介，如手机、电脑、报纸、广播，以及可以共同识别的符号，如语言、文字、图形、图像、声音，表现为某种信息、思想、物质等在个人或群体中的传递、交流、共享与扩散。正如传播学学者亚历山大·戈德所述："传播使原来一个人或数人拥有的化为两个人或更多人共有的过程。"需要强调的是，传播并不是一个单向的过程，而是传播者与受众相互作用的过程，即传播具有互动、双向、流动的特点。

传播学于20世纪20年代开始兴起，20世纪90年代在美国与日本进入较成熟的发展阶段。20世纪90年代也是中国传播学发展的里程碑时期，1997年传播学的学科地位在中国正式确立。传播学可以简单地理解为研究"传播"的科学，研究人类在社会中如何交流与联系，包括人类一切传播行为、传播过程的发生与发展、传播手段、传播媒介、传播速度与效率等内容，并成功构建社会信息系统，研究其运行规律。随着互联网技术与数字媒体技术的发展所带来的传播媒介的改变，传播进入不同以往的新的发展时期，并呈现出数字化、个性化、全球化、时效性、开放性等新的特点。得益于新的技术手段，传播为社会发展带来巨大的价值，对传统文化的延续与发展起到了不可或缺的作用。

传播广泛存在于人类社会的各个组织层面，涉及不同的群体，涵盖不同的范围，通常分为以下五种类型。需要明确的是，这几种类型并不是孤立存在，而是相互交叉，同时信息可视化在其中发挥重要的作用。

1. 个体传播

指传播者与接收者为同一个体，个体通过眼、耳、鼻、皮肤、舌等感觉器官接收外界信息，并在大脑中进行处理，从而形成新的认知的过程。这一过程中，信息可视化对信息的视觉表现是否符合受众日常的认知习惯是信息能被高效获取并理解的关键。如在学习方面，信息可视化可将未知的知识与已知的物象关联起来，可使受众更易理解和记忆。

2. 人际传播

是局限于三人以内的互动式传播过程，大多数是存在于两人之间的直接或间接的信

息交流过程。其中直接的信息交流为对象间面对面、无任何媒介的沟通与交流，称为直接人际传播；间接的信息交流指通过手机、邮件、短信等媒介进行的非面对面交流，称为间接人际传播。因为以上传播方式的特殊性，所以人际传播具有交流及时、反馈性强的特点，但在传播力度、速度与广度上具有一定的局限性。图形、图表等交流手段的介入，可在一定程度上弥补人际传播的局限性，加快传播速度，扩大双方认知。如商家提供的经过设计的产品详情表、产品比对图，不仅可以使客户清晰获取产品造型、尺寸、功效等内容，同时也为产品增加了美观度，扩大了传播力，吸引更多客户购买产品。

3. 群体传播

为包含多个对象的信息传播过程。与个体传播相比，比较显著的特点为形成了一定规模的传播网络，如学校、家庭、朋友圈内部的信息交流与传递。群体传播将个人意识逐渐扩散，最终形成群体意识，对某种事物有较为一致的想法与观念，是实现个人社会化的重要途径。信息可视化对一定规模的传播网络的形成发挥着重要的作用，有条理的信息结构、简化的层级关系、富有冲击力的视觉表现可提升传播效率，提高受众对信息的接受度与认同感，从而减小在传播网络形成过程中的阻力。

4. 组织传播

组织指以特定目标为导向，制定明确的规章制度，形成一定秩序与结构的团体。根据传播方式的不同，可分为组织内传播与组织外传播，具体指发生在组织外部、组织内部以及内部成员之间的信息交流活动。组织内部通常具备完整的信息处理流程，包括信息收集、传达、说明、分析、讨论等内容，这些过程连接组织内部的各个部门与岗位，使其成为一个严密的系统，因此严格的信息管理规范对于组织的稳定至关重要。在组织内传播中，运用信息可视化手段可为组织活动提供便利，提高运转效率，对组织内部的稳定、协调与统一具有积极作用。如企业利用财务分析表等数据图表将企业数据可视化，可全面地反映企业财务状况，提高内部工作效益与经济效益。在组织外传播中，信息可视化则有助于提升组织专业性，维护其社会形象，从而更好地建立合作关系。

5. 大众传播

大众传播媒介的传播，简称为大众传播，是以大众化的传播媒介为载体，将信息迅速而大量生产、复制、转载，广泛地传递给社会大众的过程。大众传播媒介分为两类，一类为印刷媒介，常见的有报纸、宣传单、杂志、书籍等；另一类为电子媒介，依托于电子通信设备，伴随电子通信技术的诞生而出现，如广播、电视、手机等。与其他四种传播类型相比，大众传播是最具社会性质的传播类型，其传播内容公开透明、大量、可复制，传播对象广泛分散、活动性强，传播速度迅猛快捷、扩散度高，因此具有巨大的社会影响力，也是社会大众获取信息最主要的来源。在大众传播中，信息可视化普及性强，常见的应用领域为数据新闻可视化，通过信息图的叙事驱动报道，以通俗的图形视觉语言满足不同层次大众的需求。

二、传播的基本要素

传播的基本要素最初由哈罗德·拉斯韦尔（Harold Lasswell）提出，一个完整的信息

传播活动离不开以下五大基本组成要素，分别为传播者、信息、接受者、信道与反馈。

1. 传播者

传播者又称发送者、信息源，为信息的发起者，是具备一定信息的个人、团体或组织。传播者具有一定的自主权利，控制信息收集、处理加工与信息流通，目的是将信息准确地传达给受众，并取得一定的传播效果。传播者发起的传播活动可潜移默化地影响受众的心理、情绪、思维与思考方式，并对社会带来一定的影响。根据职业属性，可划分为非职业传播者与职业传播者。职业传播者如作家、记者、编辑、教师、主持人等，具有专业的传播学素养，他们通过传播来谋生。信息设计师是一个特殊的传播者，关注信息本身的内容的同时也注重信息的美感，设计合理而富有视觉吸引力的图形图像去表达信息内涵，运用层次丰富的色彩渲染主题氛围。此外，互联网的出现涌现了大批意见领袖，他们常常跟随社会热点事件，为大众提供信息，在大众传播中可主导舆论方向，具有很大的影响力。

信息可视化设计中，传播者应调查清楚以下几个问题：信息的接受者是谁；信息接受者具有哪些特点，他们的文化水平、观念、风俗习惯、需求是什么；如何能够引起接受者的注意力。

2. 信息

信息指通信的内容，由文字、声音、图形、图像或影像组成。信息是传播过程中的核心内容，从传播者到接受者的传播过程始终围绕信息进行。传播中的信息具有以下几个特点：共享性，信息因共享性而实现其价值；时效性，信息传播具有时间效应，随着传播时间的推移价值逐渐降低；选择性，信息选择性传播以及受众根据自己的需求与认知能力选择性接受；继承性，加工处理后的优质信息经过一段时间的积累转化为知识，继而沉淀为文化。

在信息可视化设计对传播的信息进行收集、加工处理时，应考虑以下几点：确定信息表达的主题、内容、涉及的要点、强调的重点；确定信息来源的真实性、准确性；确定什么形式、风格的视觉表现会使信息内容更易接受、理解。

3. 接受者

接受者指信息传播的对象，又称受者、受众、信宿、终端，处于传播链条的末端。随着传播媒介的变化与网络技术的迭代更新，信息传播链条由单直线转变为双向循环模式，接受者给予信息正向或负向的反馈，同时也主动寻找其所需的信息，由单纯的使用者演变为传播内容与效果的生产者、参与者。而这种传播形态决定了信息传播目的的可及性，呈现的信息价值与接受者紧密相关。同时，受众因个人经历、生活环境、文化水平等方面的差异表现出不同的信息需求，从而影响信息的传播效率，因此对受众认知、心理、行为等方面的研究是信息传播学中重要的领域和内容。

4. 信道

信道，顾名思义，指信息的通道、渠道，是将传播过程中各个要素连接起来的纽带，承载了信息的流通与扩散。通常意义上的信道就是指我们所说的传播媒介。传播学中的

传播媒介是使传播者与传播对象发生联系的中介物或中介系统，是信息传播的物质载体、工具、手段。随着各类技术的发明与人类文明的演进，传播媒介的形式在不断发生变化，以适应新的生产生活需求。早期人类创造了符号媒介、手抄媒介，随着印刷技术的发明而出现了报纸、杂志、书籍、海报等印刷媒介，现代通信技术下广播、电视、网络、电子书等电子媒介已成为时代主流。现代传播体系涵盖了多种渠道、多种形式，其中传统印刷媒介与主流电子媒介二者缺一不可，互为补充。

在信息流通过程中，应考虑以下几点问题：信息接受者更倾向哪种传播方式；什么样的传播方式可以提高沟通效率；信息沟通的过程是否需要保密；接受者以什么样的方式回应最方便快捷。

5.反馈

20世纪50年代，美国社会学家梅尔文·德弗勒（Melven L.Defleur）创立了双向环形传播模式，并将"反馈"这一概念首次引入传播学。传播学中的反馈是信息接受者对传播者发出的传播活动在认知、情感、行为层面的反应或回应，是接受者主观能动性的体现。反馈在信息传播活动中具有重要的研究意义，传播者可根据反馈的内容检验传播效果、调整信息内容，从而提高信息传播的效率，减少不必要的成本。

互联网时代的到来更凸显了反馈这一概念的地位与作用，同时也为反馈的实现提供了更为便利的条件。反馈可在信息传播者与接受者之间建立起沟通的桥梁，是必不可少的互动机制，使得信息由固定单向流动变为循环双向流动。根据媒介的不同，反馈呈现出多种多样的形式，如广播、电视剧的收听率、播放率是一种反馈信息，社交媒体平台的评论是一种反馈信息，观看电影后的影评同样是一种反馈信息。

三、信息可视化与传播模式分析

传播模式是对传播过程、内在结构所作的简洁而抽象的描述，用以表现各个传播要素之间相互关联、相互作用的规律。经典的传播模式有拉斯韦尔5W模式、申农-韦弗模式、施拉姆双向循环模式等。从这些传播模式出发，分析传播中的信息可视化与信息传达过程，对信息可视化具有重要的理论指导意义。

1.拉斯韦尔5W模式

1948年，美国著名社会学家、政治学家哈罗德·拉斯韦尔以提问的方式将传播行为拆解为五大构成要素，即5W，分别指Who（谁）、Says What（说什么）、In Which Channel（通过什么渠道）、To Whom（对谁）、With What Effect（取得什么效果）。5W模式是一种线性沟通模式，描述了五大要素在信息传播过程中的相互关系，如图3-1所示。信息传播者将信息以某种渠道传达给接受者，并取得了一定的传播效果。在信息可视化中，通常为信息设计师将设计好的信息图通过线下报纸、海报、宣传册，线上网络、手机、电视等媒介传递给信息接受者的过程，并起到科普、快速定位、查找、高效认知、提供审美与情绪价值等作用。尽管5W模式过于简单，但是作为传播学中的开创性理论与重要基石，是指导人们方便有效地沟通的综合性方法，现在仍被普遍引用。

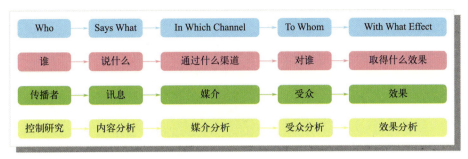

图3-1 拉斯韦尔5W模式

2. 申农-韦弗模式

一种原本用于描述电子通信过程的传播模式——申农-韦弗模式于1949年由美国两位信息学家申农与韦弗提出。在这个模式中，传播是一个单向的线性的过程，包含了信息源、发射器、信道、接收器、信息接收者以及噪声六个要素，图3-2为申农-韦弗模式。信息源用以表述初始讯息（讯息指具有随机性、没有经过处理、无法用于传输的数据），讯息经过发射器编码转化为可以传送的信号（信号为经过加工处理后的信息，具有外在表现形式），如声音、文字、图像、图形等，再通过信道传输、接收器译码的过程，将其还原为讯息，传递给接收者。如作家借助文字、图片等符号形式表述内心思考与想法，即为编码的过程，将其印刷为书籍出版传播，读者以自身理解将这些符号转化为认知，即为解码的过程。另外，申农-韦弗模式最大的突破与贡献是提出了噪声的概念。噪声是指传播过程中受到传播者意图以外的、对正常传播信息的内部或外部的干扰，这导致接收到的信息无法等同于发出的信息。如受到书籍存放时间、印刷效果、纸质的影响，以及读者个人经历、理解能力、认知水平的影响，读者接收到的信息并不等同于作者的真实想法。所谓"一千个读者就有一千个哈姆雷特"便反映了传播中噪声的影响。

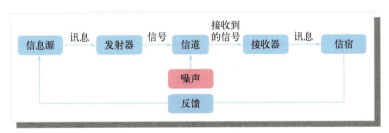

图3-2 申农-韦弗模式

3. 施拉姆双向循环模式

1955年美国著名传播学家威尔伯·施拉姆（Wilbur Schramm）在美国心理语言学家奥斯古德的研究基础上，发展出一种能够双向互动的循环模式——施拉姆双向循环模式。该模式成功将"反馈机制"引入信息沟通过程，使得信息交流双方成为具有相互作用的关联个体。如图3-3，施拉姆认为在传播过程中，信息发送者与接收者既是编码者，需要将表达的想法转化为可以传送的信号并传递给对方，同时也是释码者与译码者，将对方传递来的信号进行阐释，产生意义。概括来看，信息交流实际上是一个不断编码、解码、

阐释、再编码、再解码、再阐释等不断循环往复的过程。该过程充分考虑到信息接收者的主观能动性，使其摆脱了传统上处于单向接收信息的被动地位，实现了信息的共享与互动，更符合人类信息交流的实际情况。

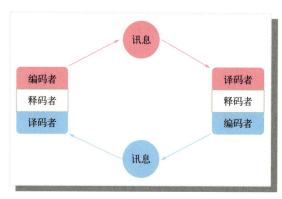

图3-3　施拉姆双向循环模式

四、信息时代的新媒介

20世纪90年代末，随着计算机技术与互联网技术在全球范围的普及，人类开始进入信息时代。信息时代的一个显著标志为新技术带来的媒介形态的变革。从一直火热的社交平台微博，到向移动端发展的通信社交平台微信、承载大量商品信息的电商平台淘宝，以及现今几乎充斥全互联网的直播与短视频平台，新媒介逐渐在人们的生产生活、信息交流中发挥越来越重要的作用。

1. 新媒介的定义

新媒介与传统媒介相比，它的"新"主要体现在两方面：一为技术之新，新媒介需要先进的科学技术支撑；二为理念之新，新媒介在传统媒介的基础上融入了更多的交互性，也更注重人性化设计。人们可根据自己的日常行为习惯进行操作，控制自己浏览信息可视化作品的顺序，并根据自身需求主动选择所需信息。可以说，新媒介在网络海量信息与人们之间建立起直达的通路，使人们获取知识与沟通交流更加高效、精准，同时以富有表现力的视觉效果吸引人们的目光，激发阅读兴趣。

然而，新媒介是一把双刃剑，在为人们获取信息提供便利的同时，也会导致信息的爆炸式增长与碎片化呈现，大量不真实、低质量、不完整的信息充斥互联网，大众难以快速判断并筛选出高质量信息。这就要求信息设计师介入，将经过鉴别的、大众所需的信息以清晰、美观、易懂的图形图像、动态视频等方式呈现。从这点来看，信息可视化与新媒介整合是时代发展的迫切需要与必然趋势。

我们日常使用的新媒介可分为三种类型：新兴电视媒体、移动网络媒体与新兴网络媒体。

（1）新兴电视媒体　新兴电视媒体指包括数字电视、交互网络电视、移动电视等在内的电视型媒体。数字电视由电视台通过自办的电视网络传送声音、图像、影像，受众接收到的信息具有一定的局限性。交互网络电视则以互联网技术为依托，加入了更多的

交互功能，受众由被动的信息接收者变为主动的信息分享者，为传统的电视媒体带来颠覆性的革新，也是目前使用较为普遍的一种新媒介。移动电视也被称为流动电视，是一种可以手持或移动的电视媒体，常应用于公共交通工具等具有移动性质的物体内。移动电视因其灵活性强、反应度高、携带方便的特点而广受欢迎，在娱乐、广告、传媒等领域具有较大影响力。

（2）移动网络媒体　移动网络媒体也被称为"第五媒体"，主要包括移动手机终端以及手机终端上的功能延伸，如微信、微博、网页、抖音等。比起电视媒体与网络媒体，移动网络媒体最显著的特征为便携，这大大提高了信息交流的便利性与使用频率。随着移动通信技术尤其是5G网络的快速发展，凭借其高效便利、新鲜有趣的强大优势与丰富的功能应用，移动网络媒体在工作、生活、学习中所占比重越来越大，已成为日常不可或缺的一部分。

（3）新兴网络媒体　互联网的出现带来了一场颠覆性的信息革命，标志着人类迈入数字时代。作为新兴网络传播媒体，互联网为大众编织了一张可以随时随地进行信息交流的"网"，实现了万物的互联。在这张网中，信息的编辑、传输、阅读与存储被整合为一体，成为大众沟通交流最方便、快捷、高效的传播手段。如通过微博等社交媒体平台发表观点、转发文章、评论反馈；通过在线阅读工具阅读电子书；通过网页客户端阅读最新的新闻动态等。总而言之，我们的生活已离不开互联网，其在商业发展、文化繁荣、价值传播与观念进步上已经发挥了重要的影响力。这也使得未来的传播将呈现多功能一体化，网络媒介与传统媒介逐渐趋向融合的局面。

2.新媒介传播下信息的特点

新媒介既是一种新兴技术，也是一种传播平台。作为技术，新媒介以数字化与网络技术提供各种功能与各项应用上的支撑；作为平台，新媒介传播可覆盖人际传播、群体传播与大众传播，实现资源的互通与实时共享。以技术为依托，在新媒介上进行信息传播具有以下几方面的特点。

（1）实时性　新媒介尤其是移动网络媒介不受时空限制，可将信息即时传递给受众，受众可随时随地查看信息。

（2）丰富性　互联网的出现使得信息数量极速扩张，并且移动网络媒介丰富的功能应用使得信息的表达形式也越来越多样化。

（3）互动性　新媒介可以通过互动的方式进行信息传播，受众从过去的被动接收者变为主动参与者，能够主动选择信息，使得信息传播过程更活泼、生动、富有人情味。目前智能手机、电脑、平板等电子设备将用户交互体验视为重要的研究对象，当受众通过点击、触摸、语音等方式发起命令时，系统则会产生一定的反馈，以达到"人机互动"的效果。这种交互体验能够为受众阅读信息带来一定的趣味性与沉浸式体验。

（4）个性化　得益于互联网数字化技术，新媒介的信息传播能够精准覆盖网络中的具体用户，实现由点到点的传播。此外，新媒介在庞大的数据库资源的依托下，可依据推荐算法细分目标受众，推送其感兴趣的信息，信息传播逐渐向着"私人定制"的方向发展。

（5）碎片化　新媒介带来的新的传播媒介区别于以往报纸、杂志、书籍等传统媒介，

不管是文字、图像,还是视频信息,均被分割为"碎片化"形式而实时推送。碎片化的信息能够提升阅读效率,且根据应用程序的不同功能,受众可以通过自动搜索、热门话题、内容专栏等方式快速寻找其所需要的信息,并以点赞、收藏等功能将信息保留存储下来。需要注意的是,碎片化信息因其易获取性、易理解性而使大众逐渐失去了长阅读与深度思考的习惯,因此,我们应理性看待互联网带来的便利,合理利用而不过度沉溺。

3. 新媒介传播下的信息可视化

信息时代中,信息可视化的未来发展必定走向与新媒介的整合之路。一方面,随着生活节奏的加快,大众对信息的量、信息的质的需求逐步提高;另一方面,新媒介自身具有的平台优势与技术优势可为信息传播提供有力的支撑,实现信息的高速、高效传递。因此,对信息可视化的研究必定要考虑将新媒介作为信息的载体,从而使信息适应新的传播平台与传播节奏。目前,新媒介传播下信息可视化的概念范畴与研究领域已不断拓展,并与计算机科学、计算机图形学、认知心理学、信息科学、人工智能等领域发生交叉,信息与交互设计研究已成为重要的跨学科研究方向。

新媒介传播下的信息可视化设计可分为两个方面的内容。一为信息图形、图表的转换,指向平面的设计内容,是将经过收集、处理的信息转化为视觉元素的过程。二为交互设计,是将用户的操作行为贯穿于信息阅读,提高用户体验的过程。在进行以上两方面内容的设计时,应注意以下几点。

(1)考虑不同的数字媒介 交互式信息在新媒介上的传播主要通过屏幕显示并依靠用户的操作指令来完成。不同数字媒介的屏幕尺寸、分辨率、色彩显示度不同,交互工具与交互方式也不同。如台式电脑、笔记本电脑等传统媒介可依靠鼠标进行操作,电视机依靠红外线遥控操作,手机、平板电脑等移动媒介则通过触屏的方式发出指令。在设计时应根据数字媒体设备的不同特点调整不同的设计方案,从而为用户带来清晰、直观的视觉效果与流畅的用户体验。

(2)从用户出发 不同的目标用户会产生不同的需求。交互式信息可视化设计应明确定位目标用户,了解用户的心智模型,根据用户需求找准设计的侧重点。如有关医学知识的交互式信息可视化,对于没有深入接触过医学知识的普通大众来讲,他们更关注信息是否容易理解、界面是否方便操作;而对于医学专家来讲,则更关注知识的准确度与专业度,界面操作是否能体现知识间的联系等更加深奥的问题。

(3)了解并分类目标用户的交互习惯 用户的交互习惯一部分来源于日常生活,另一部分来源于日常使用软件的操作过程。应对目标用户的交互习惯进行采集与分类,类型一般包括缩放、过滤、关联、记录、提取、按需要提供细节以及概览等。根据信息阅读的需求设置符合目标用户习惯的交互类型与方式,并尽可能避免过于冗长复杂、重复枯燥的交互操作,设计便捷有效、易上手、令人愉快满足的交互信息图。

(4)操作的反馈性与引导用户行为 交互并不是用户单方面发出指令,而是用户与产品之间的互动过程。交互信息图应对用户的操作行为及时得出反馈结果,使用户知晓自己的操作被肯定,从而产生一定的存在感与满足感。另外,系统反馈的结果应具备一定的提示作用,引导用户以一定的顺序阅读信息和进行下一步操作。

第二节　信息受众：从认知心理学角度定位需求

信息可视化概念的提出者斯图尔特·卡德（Stuart K.Card）认为可视化是一个帮助人们对外部信息进行认知的过程，也就是说，可视化是一个使用大脑以外的视觉资源与信号，来帮助大脑增强认知能力的过程。而认知心理学是研究人类心理认知习惯的科学，在信息可视化制作、传播、交互过程中会涉及人们的认知习惯。从认知心理学角度定位受众的需求，更易制作出符合受众的信息可视化设计，有利于准确构建信息的层次结构，优化视觉流程结构，提升信息传达效率。

一、认知与认知心理学

认知心理学产生于20世纪50年代，发展于20世纪60年代，是在西方兴起的一种心理学思潮，属于心理学的分支之一。认知心理学有广义和狭义之分。广义的认知心理学是泛指以人的认识或认识过程为对象的心理学，主要探讨人类内部的心理活动过程、个体认知的发生与发展，以及对人的心理事件、心理表征、信念、意向等心理活动的研究。狭义的认知心理学特指信息加工心理学，它是以个体的心理结构和心理过程作为研究对象，把人的认知系统看成是一个信息加工的系统，并和计算机进行类比，探讨人对信息的接受、转换、存储和提取的过程，包括注意、知觉、记忆、思维、言语、表象、推理、决策、问题解决等人的高级心理过程，这些心理过程正是信息可视化设计研究过程中极其重要的。

二、信息的认知加工过程

1.感知活动

感知活动是信息认知加工过程中的第一步。它是指通过感觉器官接收外部刺激，如视觉、听觉、触觉等，将外界信息转化为可处理的神经信号。有研究表明，在人们所接收的信息中视听觉信息占比高达94%，因此在信息可视化设计过程中尤其需要加强视觉与听觉的设计应用，同时配以其他感觉器官的辅助，以此增强受众的感官感知效果。

2.注意机制

注意机制是信息认知加工过程中的关键环节。它决定了个体在众多信息中选择关注和处理哪些信息。注意机制可以受外界刺激的影响，也可以受内部目标和意图的引导。在可视化设计中设计师会根据信息的重要性安排信息呈现的比例，从而引起受众不同的注意程度，快速寻找有用的信息。

3.记忆结构

记忆结构是指个体在大脑中存储和组织信息的方式。它包括短期记忆和长期记忆。短期记忆用于临时存储信息，而长期记忆用于永久存储和检索信息。记忆结构对信息的理解、加工和记忆起着重要的作用。在可视化设计中设计师应擅长运用记忆与寻找的能力来创造作品，运用记忆在大脑中保留优秀的设计，在大脑中搜索契合自己主题和需

求的作品，并经过大脑的处理与加工转化成自己的设计；也可调动联想与想象的能力快速唤起受众的记忆，建立符合其以往视觉习惯的认知。

4.思维系统

思维系统是指个体对信息进行分析、推理和判断的能力和过程。它包括逻辑思维、概念形成、问题解决和决策等方面。思维系统帮助人们对信息进行深入思考和综合分析，以形成新的认知和见解。

信息传播的认知理论认为，可视化形态传播过程是观察者通过大脑积极活动而达成的一种知觉结论，由记忆、寻找、筛选、注意等活动方式影响着人们对可视化形象的知觉。在没有文字标注的纯图形意义的认知过程中，大脑的活动就变得非常有意义，它不仅使人类看到了可视化形态，也让人类应用这些可视化形态去思考并概括出丰富的意义体系。

第三节　信息表现：符号学方法的巧妙运用

信息可视化设计与符号学之间有着本质的联系。曾任《符号学》杂志主编的托马斯·阿尔伯特·西比奥克（Thomas Albert Sebeok）认为："符号是一种信息，而符号学所研究的课题正是各种信息的交换。"在高度信息化、数字化、数智化发展的今天，信息表现、传播中无处不需要借助符号作为载体进行传达。因此，研究符号学的巧妙运用对信息可视化表现有莫大的理论推动作用。

一、符号与符号学

符号，即表达某种特殊含义的标志。意大利著名的符号学家安伯托·艾柯（Umberto Eco）认为："人是符号的动物，没有符号就没有人类社会。"在人们生活的世界上，处处都有符号的体现。例如，手机天气App图标中闪电的标志提醒人们即将有雷雨天气；马路上交通信号灯的红灯符号表示停止通行的含义，绿灯符号表示可以通行的含义；不同手势符号表达的含义不同。总的来说，符号无处不在、无时不有。在信息可视化表现中，宏观上符号是信息设计重要的理论研究依据，微观上符号又是信息的载体。

符号学是研究事物符号的本质、符号的发展变化规律、符号的各种意义以及符号与人类多种活动之间的关系。符号学"Semiotics"这一词语来自古希腊语中的"Semiotikos"，现代符号学由瑞士语言学家弗迪南·德·索绪尔（Ferdinand de Saussure）和美国符号学家查尔斯·桑德斯·皮尔斯（Charles Sanders Peirce）两大先驱提出的二元论和三元论，为现代符号学奠定了基础。

1.索绪尔语言符号学

对于符号学这门学科，索绪尔在他的著作《普通语言学教程》中写道："我们可以设想有一门研究社会生活中符号生命的科学，它将构成社会心理学的一部分，因而也是普通心理学的一部分，我们管它叫符号学。它将告诉我们符号是由什么构成的，受什么规律支配。因为这门科学还不存在，我们说不出它将会是什么样子，但是它有存在的权利，它的地位是预先确定了的。语言学不过是这门一般科学的一部分，将来符号学发现的规

律也可以应用于语言学，所以后者将属于全部人文事实中一个非常确定的领域。"索绪尔这段话展开了符号学的蓝图，他提出了符号的能指与所指的二元关系等现代符号学的基本原理。同时，索绪尔认为符号是能指（又叫意符、符形）和所指（又称意涵、符旨）结合而成，能指是感官直接感知符号的声音和形象的一种形式，所指是符号在使用者和受众脑中的概念、思想观念、文化内涵和象征意义。

2. 皮尔斯语言符号学

皮尔斯提出了三元一体模型理论。他对符号学的任何方面都进行了三分，他将符号划分为再体现、对象和解释项之间的三元关系。他还根据再体现与对象的关系把符号分为像素符号、指示符号和规约符号。解释项也被划分为情绪解释项、能量解释项和逻辑解释项。从20世纪70年代至今，皮尔斯的符号学模式慢慢取代了索绪尔的语言符号学模式，成为当今符号学研究领域的主流。

二、符号类型

基于皮尔斯的三元一体模型理论，根据符号和对象之间的关系，符号可分为图像性符号、指示性符号、象征性符号，本小节使用此分类研究信息可视化中的符号应用。

1. 图像性符号

图像性符号通过形象相似的模仿或图似存在的事实，借用原已具有意义的实物来表达意义，一般直接运用自然存在实物表达其意义。例如第一章第二节提到的壁画岩刻的原始记录便是图像性符号的表达。这种符号直观、明了、易读。图像性符号分为以下三种。

（1）表现图像性符号　此类符号是一种原始意义的表达方式，一般以自然存在实物对象直接表达意义，是对现实中美好事物的再创造和对象实质精神的提取。

（2）类比图像性符号　类比图像性符号是人们经过对比现实自然存在实物在人脑中虚拟的图像，是想象的创造表达意义。

（3）几何图像性符号　几何图像性符号是运用几何视觉元素构成的图似对象，将表达的事物通过简化或抽象形成符号，人为赋予其表达意义。

2. 指示性符号

指示性符号是利用符号形式与所要表达意义之间存有的必然性、实质性关联或逻辑关系，基于由因到果的逻辑关系或时间、空间上接近的认知而构成指涉作用，让人们了解其含义。这种符号具有特定的因果关系、意念、制度指示等功能作用。例如，公共空间中各种导视系统就是指示性符号，这种符号与空间形成联系，指示人们行为的规范等。

3. 象征性符号

象征性符号是文化中的重要组成部分，在一定程度上具有最高的符号性，广泛应用于历史文化、民族艺术等领域。依据皮尔斯的观点，象征性符号与它所表现的内容没有直接的联系或没有相似性。只有在传统与文化、规则约定俗成时才具有联系，它是以约定俗成为基础，人们所接受的多种表达手段。如红色代表革命、热情，手拉手代表团结、友爱等。

第四章

设计架构：
从思维、结构到视觉

Information Visualization Design

Chapter 04

导读：
　　本章系统介绍了信息可视化中的设计架构形成的流程——从思维、结构到视觉。其中重点是让学生形成创意思维，掌握信息可视化的信息结构模型以及功能与审美兼具的视觉表达，同时了解成功的可视化作品所具备的特质。

第一节　创意思维是设计的灵魂

一、创意的定义

创意不是一个学科的专属词语，其中"创"指"创造""创新"，"意"指"意识""主意"。我们通常所说的创意指"创造意识"或"创新意识"，包括与众不同的新思想、新概念、新方法、新技术、新设备或是新作品等。创意意味着区别于复制与模仿。在设计学科，创意则更狭义地表示革新性的、独特的设计构思，既可以是一个解决问题的新方法，也可以是广告宣传中的金点子，或是视觉表现上的新风格，是衡量设计作品是否具有一定价值的标准（图4-1）。

图4-1　关于针灸、足部穴位和爱猫人士头部的信息图表

创意形成需要具备以下几点。

1.培养想象力

爱因斯坦说过："想象力比知识更重要，因为知识是有限的，而想象力概括着世界的一切，推动着进步，并且是知识进化的源泉。"想象力是人类运用储存在大脑中的信息进行综合分析、推断和设想的思维能力。在思维过程中，如果没有想象的参与，思考就会发生困难。特别是创造想象，它是由思维调节的。爱因斯坦曾探讨："逻辑会把你从 A 带到 B，想象力能带你去任何地方。"每个人都会有幻想与想象，想象力是一种与生俱来的能力，是一种人类在大脑中描绘视觉、听觉、味觉、触觉、嗅觉等感觉的思维能力。

2.培养不同的思维模式

（1）发散思维　发散思维（Divergent Thinking）又称为辐射思维、放射思维、扩散思维或求异思维，是指运用多种解题方式去解一道开放性题目，以问题为中心向外发散，可以是头脑风暴式的思维导图，也可以是概念图片等。如果我们围绕"武汉旅游"这一词语来展开想象，使用发散思维可以列出许多的答案。比如从名胜古迹看，有湖北

省博物馆、黄鹤楼、湖北美术馆、辛亥革命博物院、长江大桥、楚河汉街、光谷、户部巷、东湖绿道等；从特色美食看，有热干面、武昌鱼、豆皮、汤包、周黑鸭、小龙虾等。

（2）直觉思维　直觉是一种心理现象，是指对一件事物本能的、无意识的、直接的、非逻辑的、快速的判断。当直觉被认作是一种认知过程和思维方式时，便称为直觉思维（Intuitive Thinking）。在艺术设计中，直觉思维是人们获取灵感的主要方式。

（3）逆向思维　逆向思维（Reverse Thinking）也称为反向思维、求异思维。逆向思维是通过改变思路，对一些习以为常的想法与定论使用对立面或者反方向思考的一种思维方式，获得一些意想不到的结果。从某种程度上说，逆向思维是革命性的思维方式，是冲破思维束缚的有效方法，往往可以呈现出一个崭新的视角。

日本著名设计师福田繁雄的作品《1945年的胜利》（图4-2），作者成功地运用了逆向思维，很好地表达出了深刻的内涵与强大的震撼力。作品中的子弹头反向飞回枪口，寓意了发动战争者自食其果的主题思想。

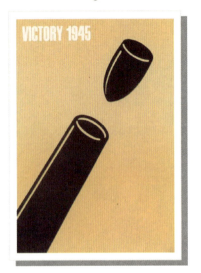

图4-2　《1945年的胜利》（福田繁雄）

（4）垂直和水平思维　英国心理学家爱德华·德·博诺（Edward de Bono）将思维方式分为垂直思维（Vertical Thinking）与水平思维（Horizontal Thinking）。垂直思维是指用逻辑的、传统的思维方法来解决问题，是按照一定的思维路线或思维逻辑向上或向下的垂直式思维方法。这是一种头脑的自我扩大方法，以思维的逻辑性、严密性和深刻性见长。

水平思维通过打乱原来明显的思维顺序，从另一个角度找到解决问题的方法，是指以非正统的方式或者显然的非逻辑的方式来寻求解决问题的办法。爱德华·德·博诺提出了水平思维理论的"六顶思考帽"，六顶帽子代表六种思维方式（图4-3）。

① 白色思考帽。白色代表中立而客观。戴上白色思考帽则表示人们更加关注客观事实和实质数据。

② 绿色思考帽。绿色代表茵茵芳草，生机勃勃。绿色思考帽寓意创造力和想象力，它具有创造性思考、头脑风暴、求异思维等功能。

③ 黄色思考帽。黄色代表价值与肯定。戴上黄色思考帽则表示人们从正面考虑问题，表达建设性的观点。

④ 黑色思考帽。戴上黑色思考帽则表示人们可以用否定、怀疑、质疑的看法，合乎逻辑地进行批判，找出逻辑上的错误。

⑤ 红色思考帽。红色为情感的色彩。戴上红色思考帽则表示人们可以表现自己的情绪，表达直觉、感受、预感等方面的看法。

⑥ 蓝色思考帽。蓝色思考帽负责控制和调节思维过程。它负责控制各种思考帽的使用顺序，规划和管理整个思考过程，并负责作出结论。

"六顶思考帽"是一个操作简单的思维工具，它给人以热情、勇气和创造力，提出建设性的观点，聆听别人的观点，从不同思维角度思考同一个问题，从而创造出高效能的解决方案，并用水平思维取代垂直思维，提高团队成员集思广益的能力。

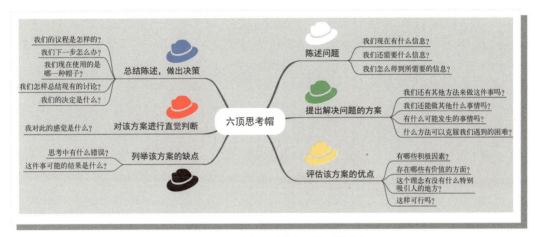

图4-3　六顶思考帽（爱德华·德·博诺）

二、创意思维的特点

1. 创造性

创造性无疑是创意思维最重要的一个特性，很直接地表达了创作者的创意思维。在创造的过程中，一般会表现出具有突破性的创意，不是墨守成规和司空见惯的一些想法。图 4-4 为 2012 年潘普洛纳奔牛节信息图，该作品将奔牛的造型与时间轴很好地融合在一起，既具有夸张的艺术性，同时又契合主题。

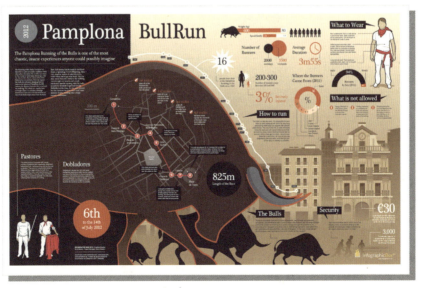

图4-4　2012年潘普洛纳奔牛节信息图（鲍里斯·本科）

2. 独特性

创意具有唯一和新颖的特征,这是创意思维独特性的直接体现。好的可视化作品总是具有它的创意独特性,给人眼前一亮的直观感受,体现出一定的创意思维,如图4-5所示,以人物与明亮的色块为版,绘制了众多可促进健康的信息:城市花园、自行车、柠檬水、宜人的楼梯间、绿地、秋千、新鲜水果和活泼的小狗等。画面表现形式活泼新颖、富有趣味。具有独特性的设计师常常会有不同于常规性的思维,不去遵循与重复一般的或者过去的思路和方法,常常体现出思维方式活跃、解决疑难问题、敢于创造的特点。

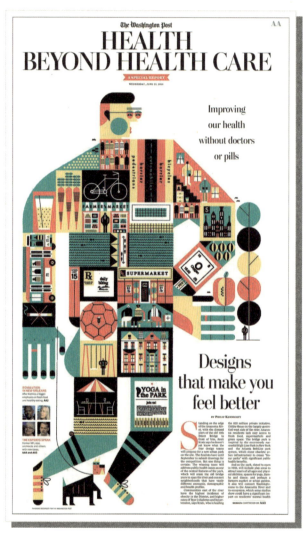

图4-5 《超越保健的健康》

3. 联想性

意大利著名设计师乔瓦尼·詹尼·范思哲(Giovanni Gianni Versace)说:"创意来自概念与概念之间的冲突。"创意思维的联想是多个概念思维的连锁反应,以联想的方式由一个事物联想到另一个事物的心理过程,它将各种不同联系的事物反映在脑中,形成各种不同的关系(图4-6)。

图4-6 日本东京电通海报(大冢南、高井和明)

三、捕捉创意灵感的方法

创意灵感对设计师来说非常重要,瑞士平面设计师约瑟夫·穆勒-布鲁克曼(Jasef Müller-Brockmann)与伊冯·史威勒-史奇汀(Yvonne Schwemer-Scheddin)在杂志《眼》中讲道:"我总是在寻找更好的东西,这使我感到愉快。我明白需要不断地自我批判,要对擅长领域之外的事物感兴趣。我的好奇心就像图书馆里的藏书一样多,年轻人应该多用审视的眼光观察周遭的事物,并且尝试更好的方案。"在设计过程中,设计师为了展现优质的设计方案,通常会寻找许多东西来启发创意,例如自然环境、绘画作品、建筑物、动物、植物、水、书籍、文字等。一般来说,设计师可以从以下几个方面来获取灵感。

1. 从生活中获取灵感

俄国文艺理论家尼古拉·加夫里诺维奇·车尔尼雪夫斯基说过:"艺术来源于生活,却又高于生活。"确实如此,没有生活中的方方面面就没有设计创作与灵感,生活中的点滴均是设计灵感的来源,如图4-7水果的植物学分类。

图4-7 水果的植物学分类(马克·贝伦)

2. 从大自然中获取灵感

大自然孕育了人类,也是人类创作活动中永远取之不尽、用之不竭的源泉。自然界中的任何存在都可能激发人的思维,使人从中捕捉到灵感。优美的风景、漂亮的花草、风雨雷电、河流山川,甚至自然万物的生长灭亡都会给人以灵感。图4-8为解构的飞行动物,图4-9为德国KYMAT实验室关于水的音流学互动装置实验,以美学方式表达水的声音能力,将其转化为迷人的可视化图形和影像。

3. 从民族文化中获取灵感

我国是一个统一的多民族国家,不同的民族、地区有不同的信仰、风俗、生活习惯和思维方式,都有自己的特色文化,每一种特色文化都是可圈可点的。设计师对本土文化的开发利用具有得天独厚的优势,应该从本土文化、民族文化出发,丰富多彩的文化可以为设计师带来独特的灵感设计构思。图4-10为非遗技能传承院可视化推广设计《荆楚记艺》。

图4-8 解构的飞行动物

图4-9 德国KYMAT实验室关于水的音流学互动装置实验

第四章 >> 设计架构：从思维、结构到视觉

图4-10 非遗技能传承院可视化推广设计《荆楚记艺》（孙硕阳、王祺娴、付彩微、丘璐晖）

4.从社会动态中获取灵感

社会环境的动态往往会成为人们关注的焦点，此时设计作品若来源于某一社会焦点动态，将会自带流量，成为焦点设计作品。这样传播力会大大加强，作品价值也会得到一定程度的提升。

5.从科技前沿中获取灵感

虽然科技前沿属于自然科学范畴，与属于人文社会科学范畴的艺术设计相差甚远，但科技前沿的技术与视觉艺术的合体仍是重要的话题，它们互相成就，从对方获取灵感。图4-11为《"天宫"是怎样的》信息可视化设计，该作品利用科技前沿知识进行信息可视化设计。

6.从时尚艺术中获取灵感

绘画、雕塑、摄影、音乐、舞蹈、戏剧、电影、诗歌、文学等艺术是设计灵感的主要来源之一。设计的一半是艺术，艺术之间有许多触类旁通之处。古今中外的艺术在很多方面是相通的，不仅在题材上可以相互借鉴，在表现手法上也可以融会贯通。绘画中

图4-11 《"天宫"是怎样的》(邓子龙)

的线条与色块、雕塑中的主体与空间、摄影中的光影与色调、音乐中的节奏与韵律等都能为信息可视化设计所利用。图4-12为旅程映射、情绪波动和纤维艺术可视化,图4-13为拼贴艺术可视化。

图4-12 旅程映射、情绪波动和纤维艺术可视化(凯瑟琳·马登)

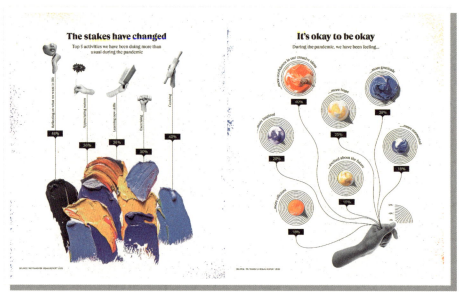

图4-13　拼贴艺术可视化（加布里埃尔·梅里特）

7.从学科竞赛作品中获取灵感

在国外，"信息之美奖"征集信息与数据可视化的优秀作品，是可视化领域最知名的奖项之一（图4-14）。国内由中国美术学院和浙江省美术家协会主办的"白金创意国际大学生平面设计大赛"开设了专门的信息设计这一类别的竞赛作品征集，该赛事是设计教育界知名的竞赛活动之一。"中国大学生计算机设计大赛"同样开设了信息可视化设计这一类别的竞赛作品征集，此竞赛的作品颇具竞争力。

图4-14　2019年"信息之美奖"获奖作品《信息图分类法多面体》
（弗雷德里克·鲁伊斯）

四、借用视觉"修辞"手法

修辞是为了提高表达效果,用于各种文章中加强言辞或文句效果的艺术手法。在视觉语言中同样如此,视觉"修辞"是一种以图形、图像为媒介,通过视觉符号的重新组合,获得崭新的创意"语句"。借用视觉"修辞"手法可以更好地将抽象的信息转化为具象的信息,使图像更生动形象、更易理解。

1. 比喻

比喻是一种通过放大事物间的关联和相似性,来使一个事物说明(表现)另一个事物的创作手法,以深入表达创作者的设计思想和突出事物的本质特征。比喻通常包含本体、喻体和比喻词。比喻的实现需要本体和喻体之间有差异性的同时,还具有相似性的元素,且喻体应被大众熟知,具有较强的说服力。比喻在设计中的应用可使画面更生动、深刻,为大众留下丰富的想象空间。图4-15将人体器官的运行比喻为一个微型化工厂。

2. 夸张

夸张是针对性地选择某一事物的形态、含义等本质特征,并对这些特征进行突出、强调的一种表现手法,包括整体夸张、局部夸张、透视夸张与适形夸张。设计中对图像的夸张处理应建立在真实客观的基础上,以适度与整体性为原则,避免画面过于浮夸和破坏整体性。夸张手法下的设计作品往往以滑稽幽默的色彩表现主题思想,更具创新性和强烈的视觉冲击力。图4-16为《4个"无害"的习惯会削弱你的脑力》,图中第1点表达了眼睛观看负面性的新闻会产生压力和绝望感,也会削弱精神能量和注意力,通过夸张的手法直观形象地体现了人泡在眼泪中的压力和绝望感。

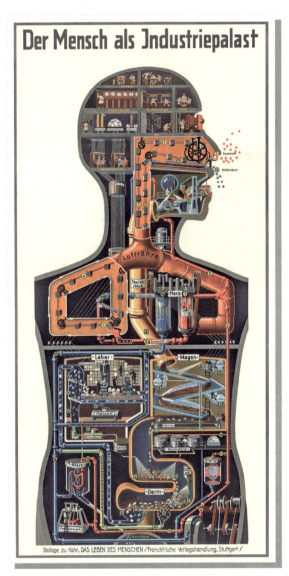

图4-15 《弗里茨·卡恩:信息图表先驱》书籍封面《人作为工业宫殿》

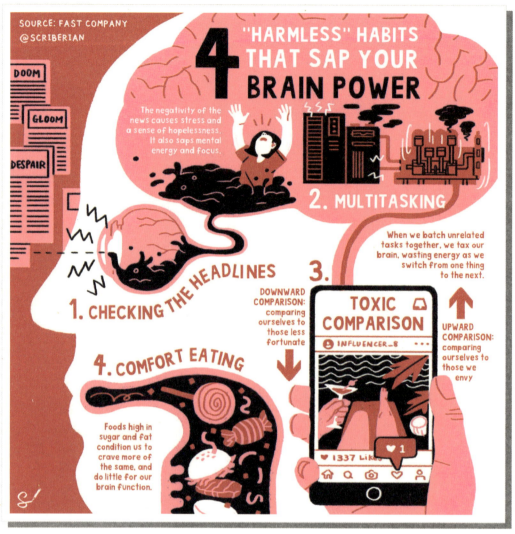

图4-16 《4个"无害"的习惯会削弱你的脑力》

3.象征

象征是一种将创作者概念、思想和情感利用具象事物的形态特征表现出来的方法。象征手法的应用需建立在事物可引发观众明确联想的基础上，以避免在设计表达中带来歧义。因此，该事物往往具备符号性质和带有深刻的寓意。如在中华传统文化中寄托人们美好愿景的成语"连年有余""福寿双全"，分别利用莲花、鲤鱼寓意富贵，或以蝙蝠、桃象征福气高寿。采用象征手法的设计作品，可使抽象的概念具象化、清晰化，同时具备生动的视觉效果和丰富的内涵。图4-17是以"法律与秩序"为主题的图表设计，设计师彼得·奥恩托夫特（Peter Ørntoft）表现了丹麦公民是否因帮派相关犯罪而改变自身行为。在该设计中，设计师独创性地采用了路障胶带与物理行为来象征丹麦公民的态度，深刻反映了丹麦的社会政治问题，更有趣和易理解。

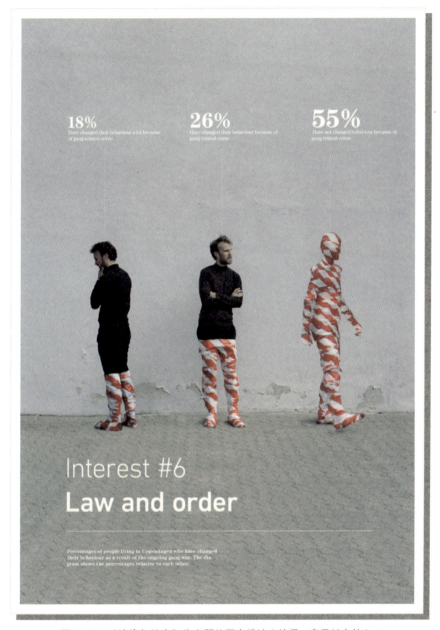

图4-17 "法律与秩序"为主题的图表设计（彼得·奥恩托夫特）

4. 对比

设计中的对比是一种以视觉手段表现两个相对或相反事物间反差的方法，可形成强烈鲜明的视觉效果，以衬托设计主体的性质和特征。对比的价值在于相反对立的事物独特性的凸显，可给观众带来强烈的视觉体验。对比通常包括色彩对比、材质对比、形态对比等。如图4-18所示，采用具有反差感的色彩和不同人物形态的对比，对球员职业生涯中的足球成就、身体素质和财务情况的统计数据进行了横向比较，使数据信息更直观清晰。

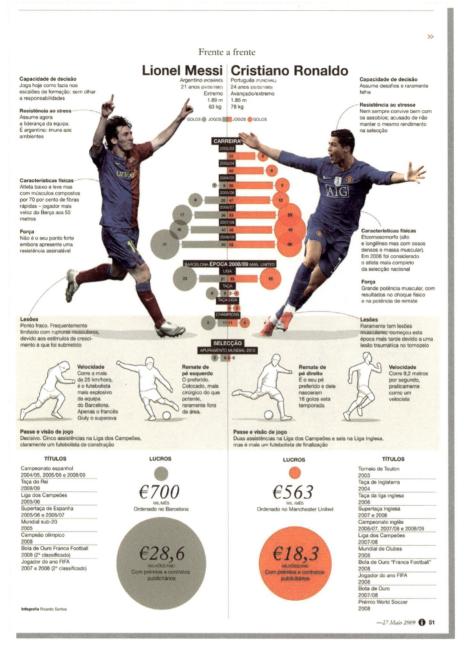

图4-18　莱昂内尔·梅西和克里斯蒂亚诺·罗纳尔多职业生涯对比

5. 对偶

　　对偶常见于文学中，通常指字数相当、结构相同、意义对称的句子，以表达相近或相对的含义，如对仗工整的对联或诗句。设计中的对偶则通常以结构匀称的视觉样式，使事物间形成互相补充与映衬的局面，包括在同一幅作品中两个事物间统一的比较，或在系列作品中不同事物间统一的比较。对偶的应用可使画面和谐规整，表现出均衡之美和韵律之感。图4-19是一张科学信息海报，介绍了60英尺（约为18.3米）长的史前巨

齿鲨作为海洋掠食者的危险之处。该图表将鲨鱼尺寸、牙齿、饮食、进化和灭绝等信息分割为直观清晰的板块，进行分门别类的介绍，这个过程中采用了对偶手法，以统一的结构使画面引人入胜、易于理解。

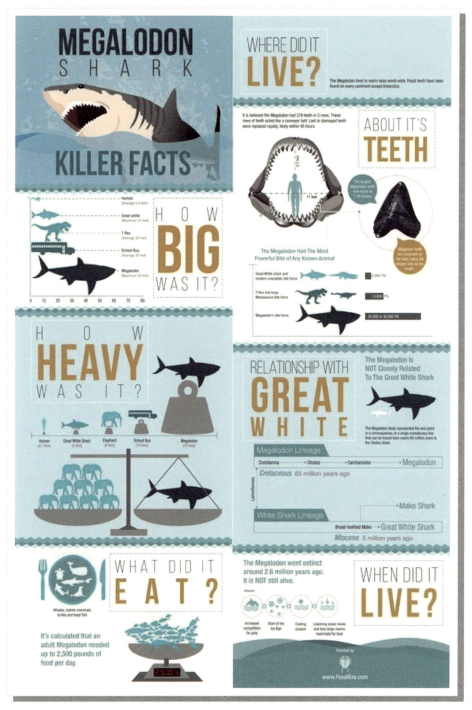

图4-19 《巨齿鲨——杀手的事实！》

第二节　与信息结构匹配的设计模型

自然科学研究的成就得益于科学的研究方法。一方面，由于需要在真实的社会场景下研究人类的真实活动，社会现象这个特殊的研究对象在很多研究中可能不再控制变量。另一方面，社会科学是借鉴自然科学对研究变量全方位控制的研究方法。因此，从19世纪起，定性研究与定量研究成为社会科学领域中的两大科学研究方法。在信息可视化设计研究中，定性研究与定量研究同样是必不可少的，定量研究的数据形式是数字，定性研究的数据形式是语言。这种理性与感性思维的结合正是信息可视化内在逻辑的体现，定性信息搭建合适的关系模型，定量信息选择合适的图表模型，使用设计手段赋予信息可视化视觉设计美感。

一、定性信息：搭建关系模型

搭建关系模型是信息可视化设计的重要阶段，是处理数据、获取信息内在逻辑、进行可视化的模型样式。它主要用于梳理信息层次关系与组织结构，也是信息整合的原型框架和信息设计表达的形式基础。信息关系模型能够合理地抽象和真实地描述研究对象，是可视化设计的雏形。依据信息的特征，信息关系模型可分为时间型、流程型、插图型、空间型、树状型等。

1. 时间型

时间型模型带有时间属性，通常运用时间的先后顺序来进行排序，将一方面或多方面的信息串联起来，以时间轴的图表形式表现。时间轴可以运用到不同领域，将事物系统化、完整化、精确化，使画面更加精美，加深理解力度。其最大的特点是以文字形式在作品的重要位置标识时间的轨迹和路径，以达到时间与事件一一对应的直观效果。时间轴常见的形式有水平时间轴、纵向时间轴和S形时间轴。图4-20便运用了S形时间轴，表示出随着时间的推移使美国损失超过10亿美元的天气灾害事件。

2. 流程型

流程型模型通常根据事件的时间序列、逻辑关系、位移变化等线索形成推移性的流程图，这种模型通常用于说明和解释复杂的流程或系统。它可以直观清晰地表达事件的发生过程，如工艺生产流程、生物生长过程等。一般在绘制流程图时，按照人们的视觉流程习惯遵循从左至右、从上至下的顺序排列。图4-21用流程图说明了评估数据的步骤。

3. 插图型

插图型模型以插画与插图来表达信息，通常分为具象、抽象、漫画与装饰类插图。插图具有强烈的叙事性，通常用于简化和传达复杂的信息，并增强观众的理解和记忆，可以将许多故事信息用插画或插图的形式表现出来。叙事类插图以某一个或多个事件为线索，根据其主题的文化背景，设计师可以表达多样的风格，以达到符合观众和设计主题的表达效果。图4-22运用插图的形式表达了幼儿园的安全问题，运用关键词配合插图，使人们了解安全事故预防的方法。

图4-20 美国损失超过10亿美元的天气灾害事件的信息图

图4-21 《如何评估数据》

图4-22　幼儿园安全共济会《用关键词了解安全事故预防法》

4. 空间型

空间型模型表达的是二维平面上的三维或多维的图表信息，在建筑类、结构类信息可视化表达中运用得较多。设计师运用视觉语言可以将复杂烦冗的结构模型化、虚拟化。图 4-23 运用空间形式表达了青年收容所的汽车内各功能与位置的结构说明。图 4-24 表现了在公共领域创造的一种新型的空间，让人们在尊重他人个人空间和健康权利的同时，保持彼此的强烈对话。

图4-23 青年收容所信息图（李多松）

图4-24 《社会空虚》（杰里·哈克）

5.树状型

　　树状型模型是一种类似于树枝的网络结构图，在统计学上被称为节点连接法，它通常用于组织、分类和显示多层次的信息。它由一个节点或多个分支节点有限集合，具有非常有序的系统特征，通过边或分支连接的方式清楚表达信息。树状型模型可以帮助人们清晰地展示和理解层次结构和树状关系，从而更好地组织和分类信息，并进行决策、分析和沟通。图4-25运用树状型模型表达了大自然中生命的联系。

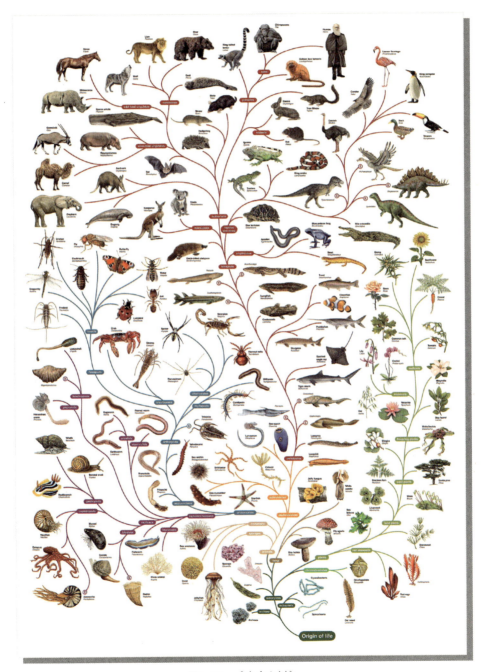

图4-25　《生命之树》

二、定量信息：选择图表模型

图表是制作信息可视化设计数据部分常用到的重要内容。图表模型以统计图表样式为基础，可以通过可视化设计手段增强视觉表现力，将枯燥无味的数据转化成内容丰富、视觉美感强烈的图表，使观众更加直观、清晰、高效地了解数据信息。根据数据的特征与类型，图表模型主要分为以下几种。

1.饼状类图表模型

饼状类图表是一种主要描述数据组成与比较数据的统计图表。在圆形的基本形态上划分一定数量的扇形，并以扇形的面积大小、弧长或圆心角的大小来描述量、频率或百分比之间的相对关系。饼状类图表可分为饼状类和环状类两种基础形态，以及各种形态的演变，包括饼图、圆环图、双层环图、多级饼图、半圆环图和南丁格尔玫瑰图等多种类型，如图4-26所示。其中饼状类以实心圆作为图表统计模块，圆在组合使用时可以分为主圆与次圆。环状类以非实心圆作为图表统计模块，可使用具有大小差异的环来嵌套使用。需注意的是，饼状类图表的显著作用在于大小的比较，但观众对角度的感知力弱于长度。因此，在准确表达数据的大小差异时，柱状图可为观众带来更优的视觉感知效果。具体如图4-27、图4-28所示。

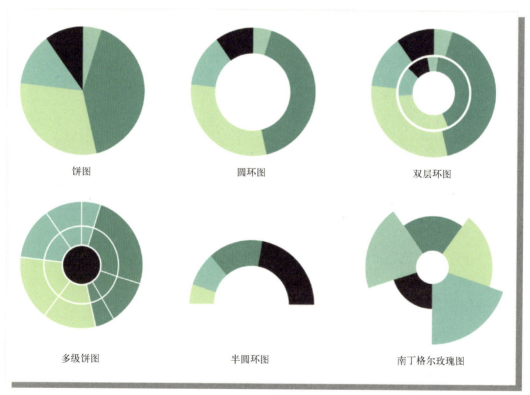

图4-26 常见的饼状类图表模型（王之娇设计）

图4-27　虫害信息图和预防方法

图4-28　关于希腊社会需求的可视化设计

第四章 >> 设计架构：从思维、结构到视觉　081

2. 柱状类图表模型

柱状类图表是一种最常用的统计图表，同样用于不同类别数据的比较。通常利用垂直轴与水平轴分别代表数据的数值比例与组织类别，并以矩形条的长度为变量来衡量两个及两个以上数据的大小关系，比较其具体的分布情况。横向矩形条（条形图）与竖向矩形条（柱状图）为两种基本类型，另外也衍生出了其他类型的图表形式，用于更复杂的数据关系的表示，包括柱状图、条形图、百分比条形图、分组柱状图、堆叠柱状图、甘特图、直方图、人口金字塔图、三角形柱状图等，如图4-29所示。使用柱状图应注意原点归零，避免对观众造成干扰与误导，破坏信息的真实性与准确性。设计师也可根据主题对矩形条进行合理排序，使其更清晰规整。具体如图4-30～图4-32所示。

3. 折线类图表模型

折线类图表是一类由点、线组成，用于直接反映数据变化趋势的图表类型。图表中的数值随连续时间间隔或有序事件而变化，并随折线的走向趋势直观呈现出来。折线类图表中水平轴通常用于表示连续时间间隔或有序事件，垂直轴用于展示量化的数据，相邻的点连接成线段，并表现出一定的正负方向性，而线段的斜率则代表数值变化的程度大小。常见的折线类图表有折线图、曲线折线图、坡度图、堆积面积图、层叠面积图、河流图等，如图4-33所示。设计中应注意同一张图表中折线的条数不宜过多，避免信息杂乱无章。具体如图4-34、图4-35所示。

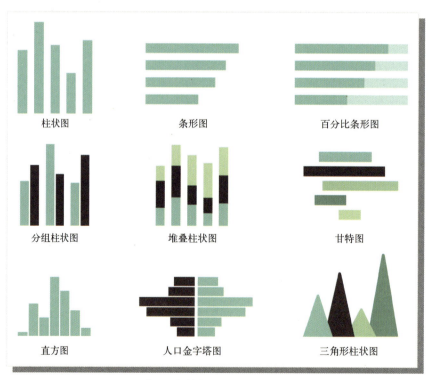

图4-29 常见的柱状类图表模型（王之娇设计）

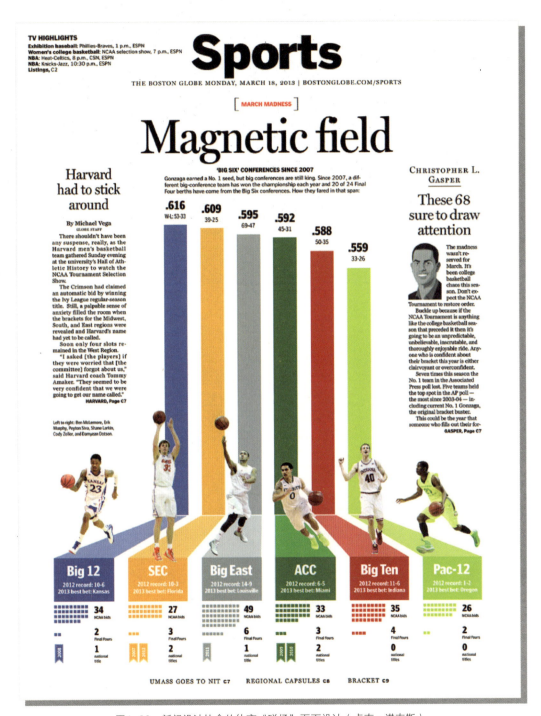

图4-30　新闻设计协会的体育"磁场"页面设计（卢克·诺克斯）

图4-31　太空垃圾可视化设计

图4-32　《胜利者和失败者：工作的得失》（安德鲁·范·达姆、蕾妮·莱特纳）

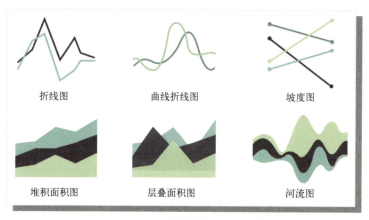

图4-33　常见的折线类图表模型（王之娇设计）

图4-34 《1978年世界杯比赛各阶段》(埃利亚·萨尔加德)

图4-35 前15位流媒体艺术家构建成的"山脉"（声田）

4.雷达类图表模型

雷达类图表可用于展示三种及三种以上变量数据在不同维度下的比较情况。由中心圆点开始，设置放射性等角度、等间隔的坐标轴表示变量数据，并保持统一的刻度以衡量数据数值大小。不同维度的数据则以色彩进行区分，分别映射到各坐标轴上，最终连接成线或几何图形。常见的雷达类图表有雷达图、极坐标折线图和极坐标面积图等，如图4-36所示。使用雷达类图表应注意数据类别不宜过多，避免造成视觉混乱，且变量数据应保持在同一级别上进行比较。具体如图4-37、图4-38所示。

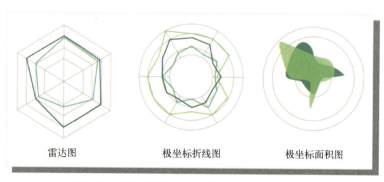

图4-36 常见的雷达类图表模型（姜朝阳设计）

5.气泡类图表模型

气泡类图表由直角坐标系与不同面积的圆组成，集合了各类型数据的比较、分布、关系和趋势等多种功能，也可将其视作散点图的变形。气泡的颜色可代表数据的分类属性，大小可表示数据的数值大小，位置分布可用于分析数据维度之间的相关性。常见的气泡类图表有气泡图、分组气泡图、散点图、多轴气泡图、气泡时间轴、分组聚合气泡图，如图4-39所示。具体如图4-40、图4-41所示。

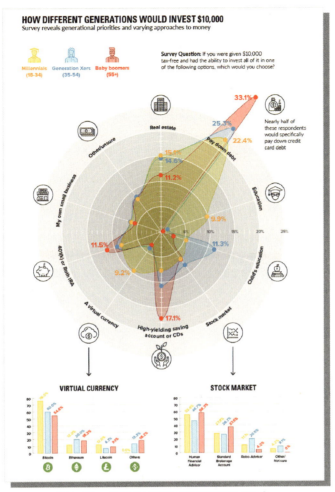

图4-37 《不同时代将如何投资10000美元》

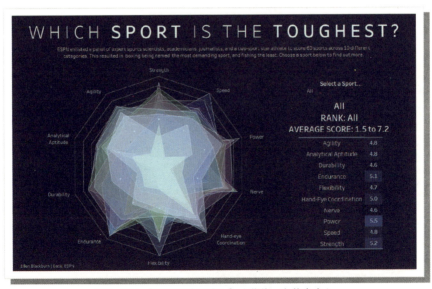

图4-38 《哪项运动最难？》（艾伦·布莱克本）

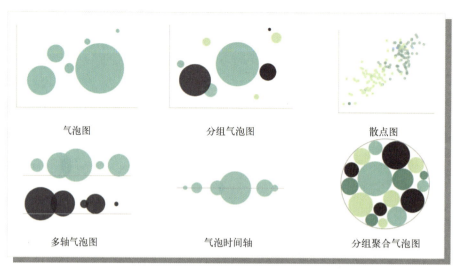

图4-39 常见的气泡类图表模型（姜朝阳、王之娇设计）

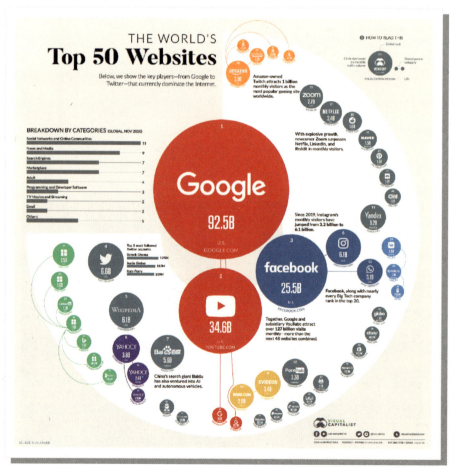

图4-40 《全球浏览量最多的50个网站》（马乔·伊斯）

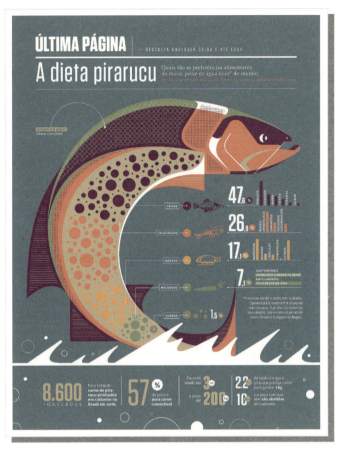

图4-41　《巨骨舌鱼的饮食偏好》

第三节　功能与审美兼具的视觉表达

可视化之美的本质是在实用功能的前提下实现人对审美的体验与追求，而设计可按照美学规律发挥很大的创造力，正是赋予这种体验与追求的重要手段。设计价值的提升需遵循一定的方法与规律，可在可视化目标的指导下，从功能性的表达方法与审美性的视觉要素两方面入手。

一、可视化目标

可视化目标是衡量可视化设计的标准，是成功的可视化作品应具备的重要特质。图4-42为大卫·麦克坎德莱斯在《信息之美》（Knowledge is Beautiful）一书中提出的"什么是好的可视化"的观点，可概括分析出可视化目标主要包括以下四个方面。

信息完整性：信息的准确、完整是可视化设计的基础，是需要优先达成的设计目标。可视化设计应遵循原始数据信息的真实与完整，确保信息来源可信，以不扭曲事实的方式呈现。

故事吸引力：成功的可视化作品首先应足够吸引受众的目光。信息可视化的过程也是

讲述"故事"的过程，故事应具有现实意义，阐述故事的方式应新颖独特。有起承转合而充满节奏感的故事更能吸引受众。

功能可用性：从功能上满足受众的需求是可视化设计的核心。可视化设计应是可用的、有价值的，并且能够将信息以高效、合理的方式传达给受众，让受众可以在短时间内快速获取和进一步理解信息。

视觉美感度：提升视觉美感是为可视化作品"添光加彩"的过程，与设计学科紧密相关，包括文字、图形、色彩、构图等视觉基本要素的设计。好的可视化作品应满足构图合理均衡、外观和谐美丽、富有节奏和韵律等美学要点。

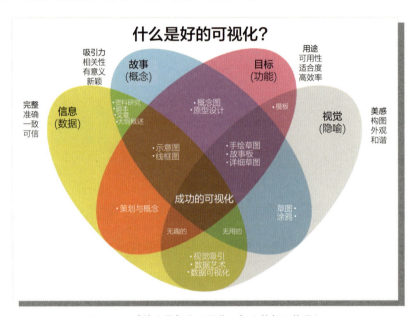

图4-42 《什么是好的可视化？》（姜朝阳整理）

以上四个目标互相交叉重叠为花瓣形，各自重叠的部分是可视化中重要的设计内容，包括示意图或线框图设计、概念图或原型设计、手绘草图或故事板、策划与概念设计、草图或涂鸦、数据艺术、数据可视化、资料研究、脚本或大纲设计、模板制定等。图4-42中也指出了不具备故事性的可视化是无趣的、没有吸引力的，以及不具备功能性的可视化是无用的、没有价值的。

当然，若具体地看，不同主题的信息可视化设计需要达到的目标的侧重点不同，这与可视化的用途、使用环境、受众群体的具体需求有关。图4-43为贾森·兰蔻于《信息图表的力量》一书中提出的可视化目标模型，包括吸引力、理解力、记忆力三个可视化目标，并具体分析了学术/科学、市场、编辑三种类别的信息图对应在三个可视化目标下的不同表现。

学术/科学类信息图受众的核心需求为高效地获取信息与理解信息，将更多的信息转化为知识，因此理解力目标是其首要关注的。又由于这类信息资源易获取，通常情况下受众只需要对核心知识点保持印象，且在遗忘的情况下再次访问和回顾即可，因此记忆力为次重点。同时，因受众获取知识的主动性而使得吸引力处于第三顺位。

市场类信息图主要用于商业用途，品牌的核心诉求为产品吸引大众注意、扩大消费者群体，从而增加购买力与销售额。这种情况下品牌会通过设计手段尽可能地提升产品

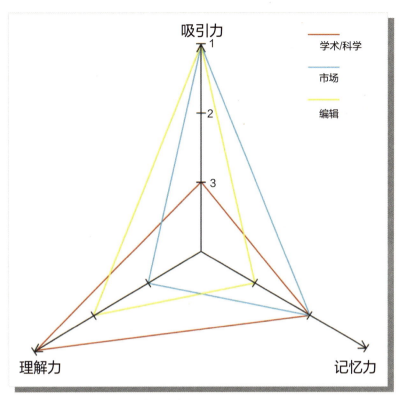

图4-43　可视化目标模型

信息图的吸引力,同时也能够在大众中保持记忆点而使得品牌脱颖而出。因此该类信息图设计目标的优先顺序为吸引力、记忆力,最后才为理解力。

编辑类信息图主要是由出版商、杂志社印刷出版的位于印刷品上的信息图,包括书刊、报纸、杂志等,具有商业性质。因此这类信息图最大的目标仍是吸引消费者购买、激发其阅读兴趣,其次才是以高质量内容的呈现帮助读者理解信息。由于这类信息图的迭代更新速度较快,通常以半个月或一个月的时间频次更新,因此记忆力并不十分重要。

二、功能性的表达方法：视觉编码

大脑可快速感知与认知图形符号中的信息,而对文字信息,特别是对大量抽象的数值信息的识别则往往需要花费较长的时间。为了使受众快速获取对数据数值类信息的认知,我们将数据可视化中视觉编码的内容引入信息图表类的可视化设计中,通过视觉通道控制符号标记的方式,将数据信息映射为一种有规律可循的、可高效表达的视觉样式,从而大大缩短受众感知与认知信息的时间。

1. 视觉编码

视觉编码（Visual Encoding）是描述数据及其相关属性的核心概念,用来表示将数据信息映射到可视化结果的过程。其中"编"可理解为设计、映射数据信息的视觉转换过程；"码"指最终可视化的结果,主要为图形符号组合。受众通过对图形符号进行视觉识别与大脑认知来获取信息,这一过程被称为解码。图4-44描述了数据、图形符号、视觉与大脑这一链条的编码与解码过程。视觉编码应根据数据属性与可视化目的选择合适的

方式，防止数据在编码与解码过程中丢失。

数据由数据项及其属性组成。数据项指数据这一独立实体，表示数据的性质分类，如城市、疾病、患者等；属性则是对数据项特征的描述，可通过观察、测量、调查等途径得到，如城市的占地面积、人口数、地理位置，疾病的发病率、发病部位、进展情况，患者的年龄、身高、体重等。视觉编码根据数据项与数据属性，可分为符号标记与视觉通道两部分内容。

（1）符号标记　符号标记（marks）是可视化中最基本的图形元素，分为个体性的符号标记与带有关联关系的符号标记。个体性符号标记具有分类的性质，通常用几何形的点、线、面、体表示；关联关系符号标记则具有分组的性质，可利用点、线、面等多个标记的组合对两个及以上存在关联关系的数据项进行分组，包括接近、连接、包含等，如图4-45所示。其中连接性符号常见于知识图谱，用来描述知识结构间的关联关系，包含性符号则往往用来描述数据项的从属关系，如图4-46、图4-47所示。

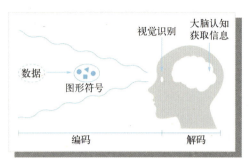

图4-44　视觉编码与解码过程

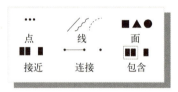

图4-45　符号标记

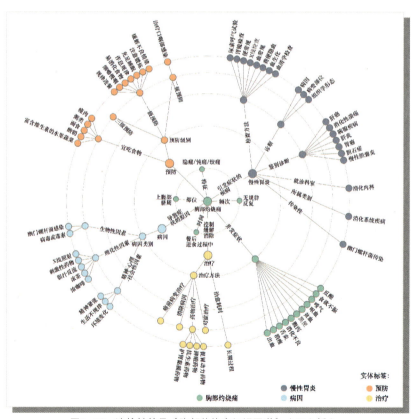

图4-46　连接性符号《胸部灼烧痛知识图谱》（王之娇）

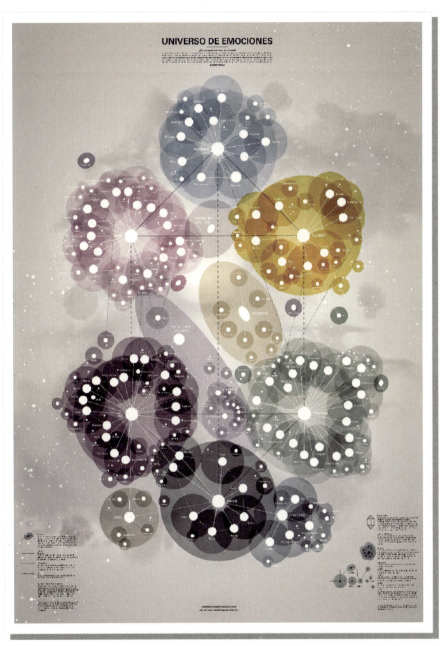

图4-47　包含性符号《情感的宇宙》

在部分涉及信息体量大、性质多样、关系复杂的图表中，符号标记并不独立存在，而是点、线、面互相组合，或突破二维空间，在三维立体空间以嵌套的方式高效地呈现数据信息。

（2）视觉通道　视觉通道（channel）通过对符号标记提供视觉特征来编码数据属性，如为线段提供的视觉特征有长度、位置、倾斜度等。符号标记与视觉通道相互独立的同时，可通过不同的组合方式高效地对数据信息进行可视化表达。尤其是面临复杂的数据信息时，通常利用多个视觉通道作用于一个符号标记来编码对象的多重属性。

2. 视觉通道的类型

人类的感知系统在接收外界信息时存在两种基本的感知模式（《数据可视化》陈为）——类别模式与次序模式。类别模式可感知对象本身的性质特征与位置信息，如该对象是什么、在哪里；次序模式则可具体感知到对象某种属性上的程度信息，如该对象面积多大、色彩饱和度如何。对应人类的两种感知模式，视觉通道可划分为特性型通道与度量型通道两种（图4-48）。特性型通道（Identity Channel）可用于定类型数据的可视化映射，反映数据的分类属性，包括空间区域、色相、动向、形状。如人们可轻松地通过红、黄、蓝对数据信息进行区分。度量型通道（Magnitude Channel）可用于表现定量型数据或定序型数据，描述数据某一属性具体数值的大小，包括位置、长度、角度、面积、体积、在三维空间中的深度、明度、饱和度、曲率等。如人们难以仅仅根据色相上红、黄、蓝的区分而对数据进行比较，只有在保持同色相的情况下，根据明度由暗到亮或饱和度由黯淡到鲜艳来比较数据某一属性数值的大小，或表现数据的顺序性。

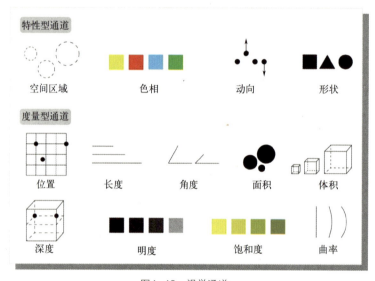

图4-48 视觉通道

不同的视觉通道在人类感知过程中会形成不同的视觉刺激，因此对不同数据属性的适配度不同。只有了解各个通道的视觉特征与适配场景，正确地选择与编码，才能使信息可视化的结果符合人类的感知与认知习惯，否则会为受众带来更大的阅读理解障碍，甚至造成误解而引发麻烦。常见的视觉通道有以下几种类型，大部分的视觉通道更加适合于编码定量型数据。

（1）位置　位置（position）是能够激发人类最有力感知的视觉通道。其适用范围广泛，可用于所有的数据类型。对于定类型数据，可将其处于不同空间位置来表现对数据性质的划分。对于定量型或定序型数据，可在视觉上以相同范围内位置或不同范围内位置的呈现来表述数值大小或对其进行排序。图4-49为位置通道用于视觉编码的不同方式。

图4-49　位置通道用于视觉编码的不同方式

然而位置通道在空间中使用时，最多只能表现出 x、y、z 三个维度，且可编码数据的容量有限，过多的位置标记易造成视觉上的混乱。因此在使用时，尽量避免描述过多的数据信息或避免在三维空间中使用而造成视觉遮挡。图 4-50 为三维空间中的位置。

（2）长度、面积与体积　长度（length）、面积（size）、体积（volume）也是易感知的视觉通道，可分别映射在一维、二维、三维空间中，常用来描述数值大小，且容纳量较大，可用于编码大量的数据信息。

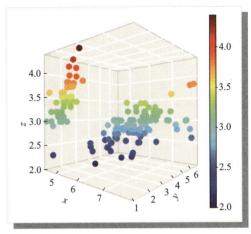

图4-50　三维空间中的位置

但从视觉上看，通道在一维空间中的表现效果要优于二维空间，在三维空间中的视觉表现最差，这源于人类对立体事物的判断力与感知度要低于平面物体。

（3）明度与饱和度　明度（value）与饱和度（saturation）更多用于编码定量型数据，在视觉感知度上较好。明度、饱和度容量有限，只适用于表示少量的数据，一旦数据量过大，则在色彩上难以区分而导致肉眼难以辨别。因此在使用时尽量控制在 5 个级别以下，同时要做到色彩对比适中，避免色彩过重或色彩过轻而带来夸大事实或轻描淡写的视觉感受。

（4）色相　色相（hue）更多用于编码定类型数据。人眼易区分的色彩数是有限的，因此在编码过程中应减少色彩的使用量，尽可能保持在 7 种以下。如果数量过多，则需要考虑按类别分组或改变图表类型。对色相的选择也应注意识别性，如对相同的对象使用同一种颜色，或增加对比色、减少少邻近色。中性色与彩色的搭配则可作为高亮的标志，用来突出重点信息或特征信息。此外，对色相的选择也应注意受众的情感体验，如色彩的冷暖性会带给人不同的冷暖感受，因此在对诸如气候类数据进行编码时，红色、橙色、黄色等暖色系通常被用来描述高温，绿色、蓝色、紫色等冷色系则通常被用来描述冷空气或低温。倘若在使用时不注意这一点，则会给受众发送错误的信号而带来糟糕的感受与体验。图 4-51 为 1850 年至 2019 年的月全球气温（与 1961 年至 1990 年的月平均气温相比）。

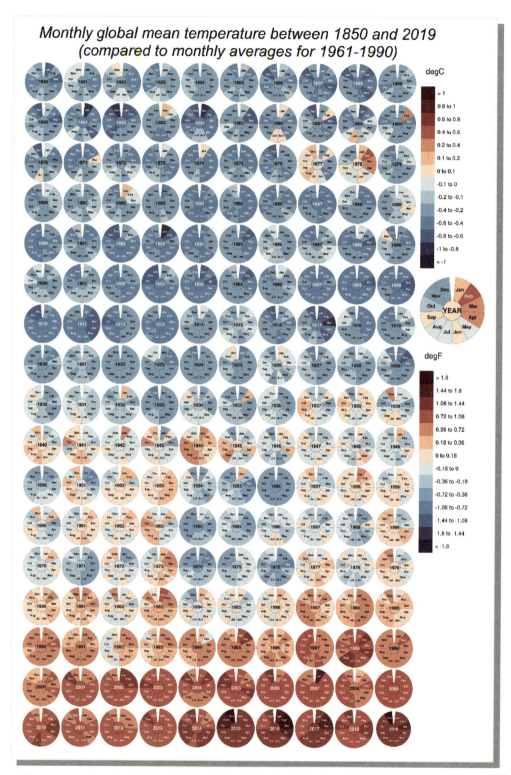

图4-51　1850年至2019年的月全球气温（与1961年至1990年的月平均气温相比）（尼尔·R. 凯）

（5）形状（shape） 不管是简单的点、线、面的组合，还是各类复杂的图形符号，都可以较容易地通过形状的不同特征对数据进行区分，但难以进行数量上的比较。形状可以是各式各样的，因此在容量上没有限制，在信息可视化设计中可编码体量大的数据信息。图解中的形状通常以象形图为主，更具象，注重细节的刻画；图表中的形状则以几何形为主，更抽象简洁。形状无论以何种表现风格呈现，都要以易识别、易理解为首先考虑的设计要点。

（6）运动（motion） 运动方式具有多样性，最基本的有方向、速度、频率，常见于动态可视化中。运动方向常用于表示定类型数据，速度与频率则更多用于编码定量型数据。由于运动是通过在视网膜上留下视觉残留的影像来使受众感知信息的，因此能够引起受众视觉注意力的同时，也易使受众忽略重要信息，因此在使用时应尽量避免对重要信息的过分渲染。

3. 视觉通道的表达效率

视觉通道的表达效率体现在通道的特性上，在选择合适的视觉编码方式时，可以考虑从以下几方面来提高可视化作品的视觉表现力。

（1）精确性 视觉通道的精确性在于可视化后的结果是否能使人们充分感知信息与认知信息，与原数据吻合而不产生歧义。

（2）可辨认性 同一个视觉通道可通过变化的视觉形态编码数据属性，其可辨认性在于可辨认这种变化的数量上限。

（3）可分离性 不同的视觉通道组合在一起会互相产生影响，在一定程度上削弱视觉表现力，影响受众的感知，使其获取信息的时间延长。可分离性在于组合的视觉通道是否会产生干扰信息，是否容易分辨。如图4-52位置加色相的组合可使数据属性完全分离；尺寸加

图4-52 可分离性的视觉通道体现

色相的组合则由于小尺寸图形会降低视觉感知度而带来部分干扰；长度加曲率的组合则由于弯曲的线难以靠肉眼辨别其长度，而使各属性间产生严重干扰。

（4）视觉突出 指使用突出的视觉通道对重要信息进行编码，从而使受众感知到编码数据的不同之处。视觉突出的效果与视觉通道的表现力有关，如色彩明度、运动模式的突出性高于形状。

根据视觉通道的特性对表达效率进行排序，可有效指导可视化设计。图4-53表现了可视化编码时对视觉通道选择的优先级。由图可得，在度量型通道上，位置通道表达效率最高，其次依次为长度、角度、面积、深度、色彩明度与饱和度、曲率与体积；在特性型通道上，视觉表达效率最高的为空间区域，其次为色相、动向、形状。

三、审美性的视觉要素：文字、图形与色彩

信息可视化设计并不是简单地将信息进行视觉转化，更重要的是在逻辑合理的基础上，运用视觉语言与美学原则将信息变得更生动有趣，使受众产生新的理解与洞察，引发其情感共鸣。文字、图形与色彩是构成视觉语言的基本要素，是赋予信息可视化作品

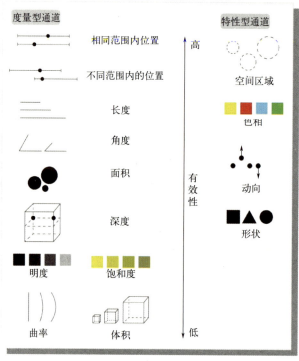

图4-53　视觉通道的有效性优先级

视觉美感的重要通路。了解各个要素的特点与设计法则，对其合理组织、搭配，对构建具有审美性与独特性的信息图发挥着重要的作用。

1. 文字设计：标题与说明性文字

文字在信息图中通常具有两种功能：一是作为标题的文字对要传达的信息内容进行概括与提炼；二是具有说明性的文字对信息进行补充说明。

（1）标题文字　标题文字在信息图中通常以"点"的形式出现，是信息表达围绕的核心主题，往往需要突出表现，具有很强的审美性与独特性。从功能层面来讲，标题文字可起到引导的作用，能够帮助读者快速定位视野内感兴趣的信息；从表达层面来看，好的标题设计能够第一时间吸引读者的注意，建立起读者与设计师情感沟通的桥梁。标题文字在设计时应考虑以下三方面内容。

① 突出强调。为了使标题更加醒目，可采用增大字体尺寸、加粗笔画、改变字体风格、设置文字反白等方式；也可图文结合，利用装饰性线条或装饰性图形丰富标题文字，从而吸引受众，如图 4-54 所示。值得一提的是，对次级标题的字体应采用统一的变化处理，防止受众信息认知混乱，并且装饰性图形应作为辅助元素设计得简洁干净，切勿"喧宾夺主"。

② 字体造型。字体造型根据信息主题反映信息图的风格与调性。以金融、科技、工业为主题的信息图往往使用黑简体、雅黑体、刚黑体等无饰线体，给人硬朗、专业、沉稳或干净、简约的感觉；以美妆、护肤、服饰等与女性相关的信息图则常使用幼圆等纤细、圆角的字体，简洁、优雅而秀气；而带有装饰线的字体，如宋体、仿宋、书宋等给人古朴、典雅、文艺的感觉，因此更适于古建筑、非遗等文化类主题的信息图。从识别性

图4-54　哥伦比亚的传统游戏信息图（哈维尔·祖尼加）

来看，黑体简洁概括，笔画粗细一致，可充分发挥信息传达的功能，使用场景更多；造型复杂的装饰性字体则会在一定程度上造成信息干扰，因此在使用这类字体时，要注意在信息便于认知的前提下，根据审美性需求合理加入装饰。当然，这些规律并不是一成不变的，有时打破常规，可为信息图带来更多的创新性与独特性。

③ 创意字体。创意字体是对基本字体的笔画进行加工、组合、变化而形成的一种新

的视觉形式。当创意字体应用于信息图大标题时，可产生强烈的视觉效果，增强标题感染力与视觉张力，同时传达设计师的思想与情感态度。创意字体的设计方法包括改变字形、笔画、文字结构三种。字形变化在于文字的比例和大小，以及文字的排版上。文字通常可概括为正方形、高瘦形、扁形或斜方形，排版包括横排、竖排、拱形、波浪形、放射形等，要注意在掌握文字"个性特点"的基础上合理搭配使用。文字笔画的变形可根据表现需求改变粗细、曲直、空白率、圆角度等，也可对笔画进行扭曲、连接、共用、隔断或加入图形。笔画变形要有规律可循，形成内部统一，否则易造成视觉混乱。结构变化则是对文字偏旁部首结构的改变，设计师可采用拉伸、重复、删减、夸张或缩小等方式进行变化处理，或改变文字重心，产生截然不同的视觉感受。此外，也可融入不同的元素与色彩打造强烈的视觉效果，或字图结合形成意象化文字，更具有象征性与符号性。

（2）说明性文字　说明性文字在信息图中是不可或缺的部分，可在信息图难以完整表述信息时起补充说明的作用。文字说明通常以线或整个块面的形式存在，富有层次与节奏感。设计师在具体应用时应首先确保信息的易读性，衡量字号大小与粗细对信息识别度的影响，并建立清晰的视觉层次。

① 字号大小与粗细。字体一般分为细体、常规体、半粗体、粗体几种。字号大小与粗细的选择受阅读环境的影响，在常规字体粗细的前提下，用于纸质阅读的字号相对较小，字号应控制在 6pt 及以上，屏幕阅读最小字号为 9pt，以确保信息更高的易读性与受众友好性。空间导视系统与街道交通指示牌对字号的要求则更高，字号大小与粗细的选择受信息所在位置、高度以及阅读距离等因素的影响。为使大众在行走或驾驶过程中及时识别信息、提前准确判断行动路线，因而要放大字号或加粗重点信息，尽可能缩短信息识别的时间。

② 视觉层次。信息图中的文字说明也是版式的一部分，既需要弱化表现、降低视觉复杂度，又需要建立简洁明了的视觉层次，在易读的基础上打造视觉韵律与节奏感。字号大小与粗细对比是说明性文字中常用的建立视觉层次的手段，起到提示重要信息、引导受众视线的作用，避免受众没有方向感地阅读。字号对比通常在三个级别以上会在视觉上产生较明显的区分，对重要关键性信息加粗强调可降低受众获取信息的时间成本，使阅读更轻松愉悦。如图 4-55 所示。

2.图形表达：图形符号与图解

（1）图形符号　图形符号指直接利用图形这一视觉元素来表述事物，或表达事物的性质、特征、状态等信息，并尽量避免使用文字。文字会为跨语言、跨种族的交流带来障碍，也易受到周围环境与媒介的影响，而图形符号的表意功能则使信息更直观、更容易理解。若面临单纯的图形符号难以正确表达信息时，也需要文字的介入，作为补充说明的成分存在。图形符号不完全等同于图形，其中蕴含着大量丰富的信息，更强调作为符号对这些信息的图像表示、指示象征等功能，也更简练概括，因此广泛用于信息可视化设计中。如图 4-56 所示。

图4-55　将水和能量转化为酒的信息图（左）与自由职业者的肖像信息图（右）（鲍里斯·本科）

图4-56 潜艇可视化设计（埃米利奥·阿马德）

① 图形符号具有象征性与通用性。图形符号不单单用来描述单个事物，也用来描述一类具有共同属性的事物。图形符号的设计要注意，用来表意的图形需简单直接、通俗易懂，具有一定的象征性。例如公共场所的指示性符号，其受众为无限制条件的大多数人，因此设计需跨越年龄、语言、国籍、文化水平带来的认知障碍，尽可能使受众准确获取信息。图4-57为生活中常见的交通标志类图形符号，这类符号功能性更强，设计时应首要考虑其通用属性。

② 图形符号具有感性与审美性。图形符号向内作为信息的载体是包容的，向外作为设计的语言是美丽而优雅的。信息可视化中的图形符号可依据信息主题与语境，遵循一定的美学原则来美化信息，使其变得更新鲜有趣、富有吸引力，给人带来视觉享受与心理愉悦感。此外，图形符号也是设计师思想与情感表达的出口，是与受众"对话"的桥梁，真诚的设计往往能够打动人心，激发情感，获取共鸣。

（2）图解 指运用简单的插图以及尽可能少的补充性文字对信息进行解释说明，使其更具逻辑性。与图形表示一个点的信息不同的是，图解表示一段时间内的信息，可以呈现信息之间的关系，以及随时间变化的发展趋势与发展流程。图解具有一定的叙事性，需要合理构建信息的层次，安排信息的起承转合，因此如何设计并按照层次结构合理组织图形是图解设计需要重点关注的内容。可采用对比、对称、重复、发散等基本的图形构成方法，或采用象征、比喻、置换等图形创意手法进行表现。图4-58为设计师马丁·伯格多夫（Martin Burgorff）的作品，其共性是将信息与场景化插画很好地融合在一起，独具个人特色。

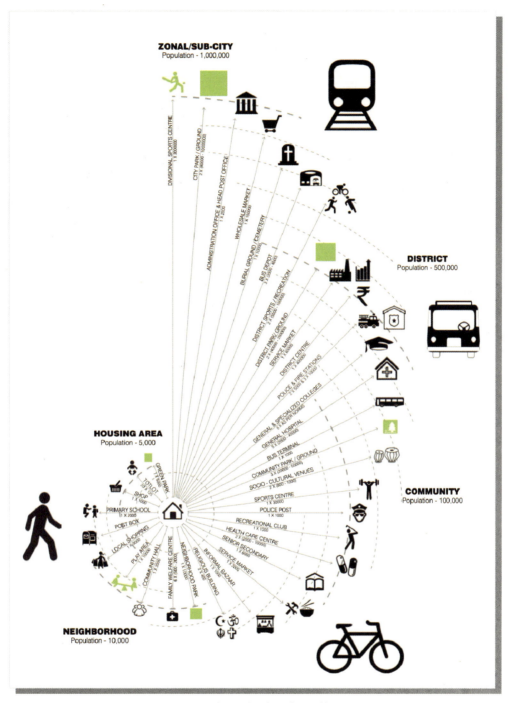

图4-57 常见的交通标志类图形符号

3.色彩渲染：象征与情感映射

由于人类视觉系统对色彩感知的直观性与敏感性，色彩成为信息可视化设计最突出的视觉语言。色彩可通过编码色相、明度、饱和度三个视觉通道单独作为视觉变量使用，

图4-58　信息与场景化插画融合的设计（马丁·伯格多夫）

也可与具体的文字、图形等其他视觉元素组合传达信息。在信息可视化中，色彩主要有两方面功能：一为象征，色彩作为抽象的符号而具有象征意义，能够直接指向人们约定俗成的具体事物或具体观念；二为情感映射，色彩能够从心理层面上激发人们的情绪感受，给人以深层的情感召唤。如图4-59所示。

（1）象征　色彩本身不具备任何意义，然而在社会文化的发展过程中，人们根据经验、感觉与知觉、联想与想象赋予其特定含义，使色彩具有了象征与指代意义。可以说，色彩的象征性是人类文明、历史与文化的积淀。现如今色彩已成为重要的传播符号与标志，将人们的思想观念抽象概括出来，同时受到不同民族、地区、历史、宗教、阶层、文化修养的影响而形成不同的具象表现。

在信息可视化中，色彩的象征性通常可体现在两种不同的设计方式上。首先是在色彩与日常事物的对应关系上，利用这种对应性，可轻松区分不同的信息类型。这种方式与受众记忆的适配度较高，受众不需要重新建立认知习惯便可轻松理解信息。其次是设计师赋予色彩象征意义，通过改变色彩色相、明度、纯度的方式体现图表中信息的结构、层次或规律。图4-60为婚礼调查信息图，设计师分别以红色与蓝色表示东方与西方，在视觉上表现出强烈的对比效果。

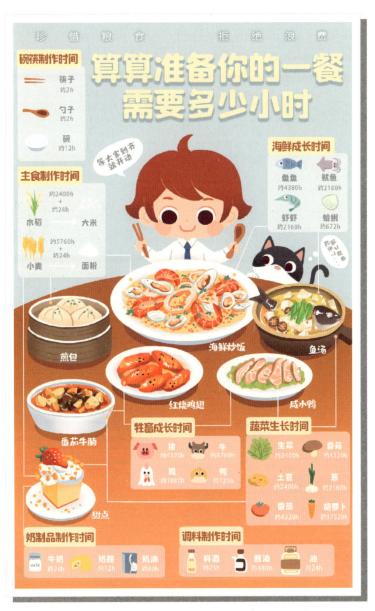

图4-59 《算算准备你的一餐需要多少小时》（央视新闻）

（2）情感映射　从诸如"大惊失色""和颜悦色"的成语中便可窥探出色彩与情感的联系。这种联系源于人类对色彩的心理感受，人类过往的经验、记忆，和由此而引发的联想、想象。色彩的情感映射可通过一些意象词表示：冷与暖、轻与重、软与硬、兴奋与平静、消极与积极、紧张与松弛、华丽与朴素等，渲染出不同的情绪氛围，与受众产生深层的情感共鸣。图4-61的信息图中，以低饱和度的配色表现主题，给人柔和、舒缓的情绪体验。而在图4-62的大脑信息图中，以大面积黑色背景衬托高饱和度、高亮度的橙色器官，直截了当地表现出重点信息的同时，也给人严谨认真、专业理性的情绪感受。

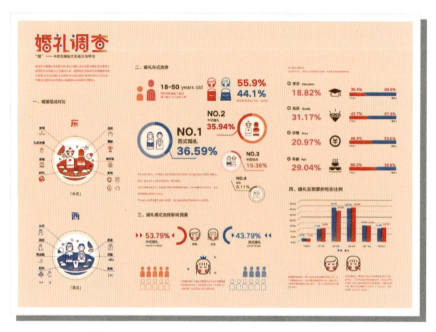

图4-60 婚礼调查信息图

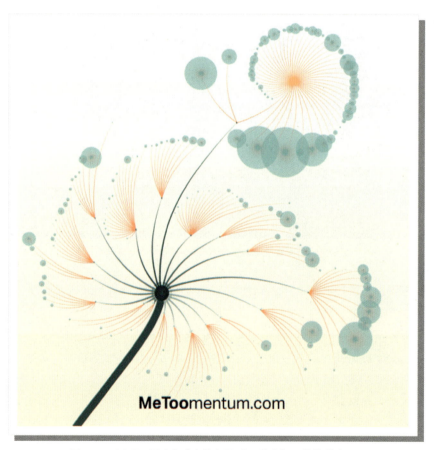

图4-61 MeToo运动的动态信息图（瓦伦蒂娜·德菲利波）

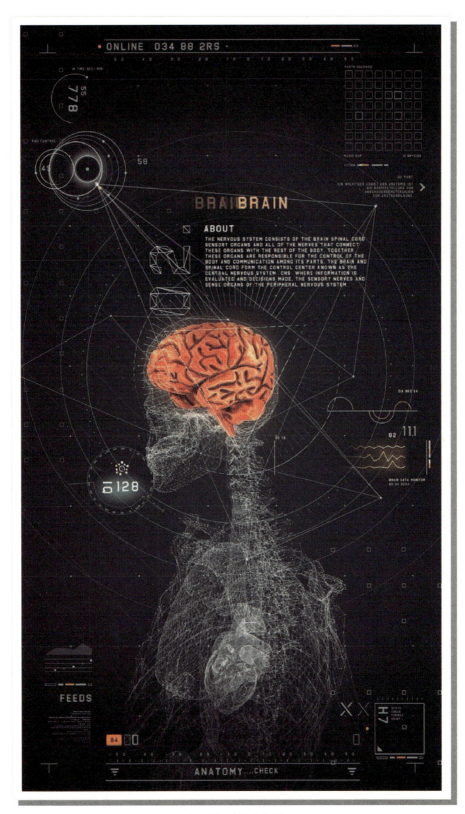

图4-62 大脑信息图

然而，色彩会随着使用环境、使用对象、承载图形的变化而引发人不同的情绪感受，在信息可视化设计中要具体问题具体分析。如在图4-63的辣椒信息图中，大面积的亮红色可激发受众火辣的味觉感受，而在公共交通标志中，红色则含有禁止、危险、停止的意味，给人带来紧张、严肃的感觉。

图4-63　辣椒信息图

05 Chapter

Information Visualization Design

第五章

设计流程：信息可视化设计"三步走"

导读：
　　信息可视化设计的设计流程包括：定位与整理、草图与绘制、检查与发布。信息可视化设计通过严谨的逻辑思维和具有创意的视觉转换，使信息可视可读，使复杂的信息变得简单，让信息接收者更好地理解并且使用这些信息。

第一节　准备：定位与整理

一、从定位受众需求开始

信息可视化是信息的翻译者，是为受众提供信息服务的有效手段，设计从开始到结束应始终围绕受众进行。一个成功的可视化作品必定能够达到一定的目标，即适配使用环境、解决设计问题、满足受众需求。因此，我们在制作信息图之前，应从定位受众需求开始，明确设计应具体解决的问题，并根据目标受众的阅读环境确定合理的设计方案。

1.定位受众需求

信息可视化作品并不是设计师、设计机构单方面的艺术表达，而是从设计之始便与受众紧密相连。在组织信息结构层次或对视觉要素进行转换与编排之前，首先要明确可视化作品具体的目标受众、受众的行为特征与具体的需求，以及了解产生需求的原因。可以说，受众的需求决定了可视化作品的设计方向。若可视化设计使受众难以理解信息图所要表达的内容，甚至在心理上产生厌恶与排斥，那么设计便失去了它的意义与价值。

从受众所在的行业或信息的主题角度进行分析，新闻、学术与商业领域的可视化设计的侧重点大不相同。新闻领域信息可视化设计首先关注信息图是否能有效表达新闻数据与信息，是否易理解与有效降低受众的认知障碍，其次为视觉吸引力。新闻的时效性也决定了易记忆性不是其追求的目标，因此我们所看到的新闻信息图更多追求数据信息的清晰可见，以一种简洁、干净、沉稳的图形风格呈现。图5-1为澎湃新闻"美数课"团队推出的精准推送背后个人信息共享网络图表。

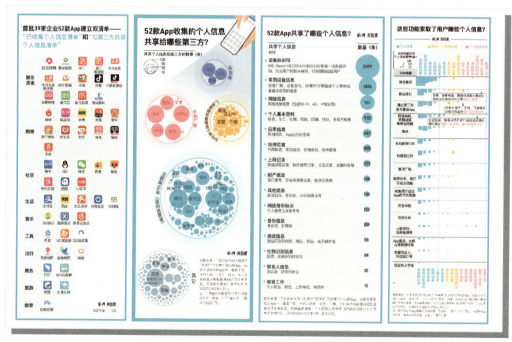

图5-1　澎湃新闻"美数课"团队推出的精准推送背后个人信息共享网络图表

学术领域的可视化设计更多描述较深奥的专业理论知识，且受众大多集中在特定方向的学术圈层，因此易理解与易记忆为其首要考虑的因素，视觉上同样表现为简洁、清晰的风格特点。图5-2为设计科学"蝶形"知识图谱。

图5-2　设计科学"蝶形"知识图谱（徐江《2018设计科学前沿报告》）

　　而在商业领域，品牌则更希望可视化设计能够引起大众的注意，将尽可能多的大众转化为品牌的潜在消费者，拉动消费，为企业创收。因此以营利为目的的信息图会将视觉吸引力放在首要位置，其次才是加深大众对品牌、产品的理解与记忆。如图5-3所示的商业化信息图大多使用丰富夸张的色彩，用生动的图形元素吸引大众的注意。

　　那么我们应如何了解受众的需求呢？常用的方法有访谈法与卡片分类法。

　　（1）访谈法　访谈法可通过问卷调查、单独访谈、面谈或电话访谈几种方式进行。这类方法的优势在于灵活性强，信息设计师在短时间内可针对性地获得关于受众的大量信息。其中单独访谈、面谈的方式可更加深入地了解某个具体的受众的需求，所获得的信息也更加真实具体。

　　（2）卡片分类法　卡片分类法常用于对受众的针对性测试中，通过为潜在受众设计信息分组任务来了解其认知习惯，从而为信息可视化设计提供指导。这类方法简单易上手，成本较低，可在短时间内获得大量真实有效的反馈信息。

2. 明确设计问题

　　在对受众需求展开调查的过程中，我们可以从以下几个问题入手去研究受众，从而明确设计应该解决的问题。

图5-3　关于玉米数据的信息图（加布里埃尔·贾诺多利）

（1）了解受众的任务　受众有什么需要？为什么选择信息图？信息可视化设计的目的是什么？是为了简洁明了地传递信息，降低信息理解的困难度，还是作为一种新的设计形式吸引大众的注意力？

（2）了解受众的基本情况　受众的性别、年龄、教育水平与收入情况如何？平时的生活习惯、学习习惯、性格、爱好、心理状态、技能是什么样的？

（3）判断设计的合理性　思考信息的量是否过多或过少，是否恰好符合受众的需求？以何种逻辑方式呈现能够为受众提供清晰的阅读思路？所表达的概念是否符合受众以往的知识背景与认知习惯？图形符号等视觉元素是否会引起理解障碍或产生歧义？

在信息可视化设计过程中只有站在不同角度多思考、多设问，明确最终要达成的目标与取得的效果，才能创造令人满意的、有价值的设计。图5-4的信息图运用了鲍勃·迪伦每一期节目的音乐主题来分析不同时期鲍勃·迪伦的思想。图5-5为马修·迈特用图解来解释"博士是什么"。

图5-4　《鲍勃·迪伦在想什么？》

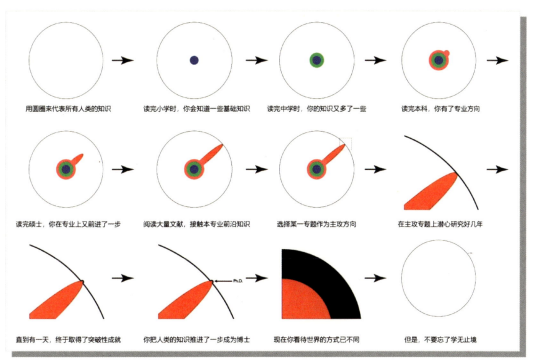

图5-5 马修·迈特的图解"博士是什么？"

3.适配使用环境

信息可视化图表必须依附于一定的载体，适配使用环境与场景来实现其信息传播的功能。载体一般有纸质媒体、网络媒体与空间媒体。

纸质媒体在尺寸上具有比较大的限制性，并且纸张的材质、尺寸、色彩、印刷质量等因素可影响最终的设计效果。

互联网时代更常见的是网络媒体。不同的网络媒体终端的屏幕尺寸、质量、亮度、饱和度不同，因而对信息可视化设计提出不同的要求。网络媒体的一大优势为可通过简单的交互操作来打破空间上的制约，如滚动浏览纵向信息图、放大信息图的局部细节、点击进入链接的页面等。

空间媒体较为特殊，是服务于导视系统设计的重要载体。空间架构的尺寸、色彩、材料、制作工艺、所放位置、高度、与周围环境的和谐度等因素皆可对导视效果产生一定的影响。导视系统设计的识别性居于首位，因此字体的字号、图形符号的象征性、方向的指示性等是首要考虑的内容，视觉效果也以简洁干净为主。

信息图表的使用环境是信息得以实现高效传播的物质基础，只有重视受众在使用环境中的阅读体验，信息可视化才能更好地为人服务。

二、信息收集、整理与结构化处理

信息可视化是一种"以图释义"的表达信息的方式，并根据信息间的关系以一定的线索串联起来，从而为大众构建清晰而有趣的"故事"。信息可视化中数据与信息是"故事"的基础，也是核心内容。做好信息的收集、加工与整理工作，确保数据信息的价值

第五章 >> 设计流程：信息可视化设计"三步走" 113

性、完整性与可靠性，是设计好信息图的前提。

1.信息收集

信息收集是在准备阶段，设计师根据主题通过各种渠道获取所需要的信息的过程。这个过程需要以清晰的思路不断发散思维，尽可能多地收集大范围信息。最终收集的信息的质量会直接影响信息图的成效，因此我们通常需要花大量的时间进行该过程的信息准备工作。信息收集的方法主要分为被动获取与主动收集两种。

（1）被动获取　被动获取的信息主要来源于受众。受众提供的信息比起设计师主动收集的信息来讲更具客观性，也更明确与贴近其需求。设计师在设计时要理解信息的内涵，知晓信息产生的背景，厘清信息背后的逻辑。设计结束后二次核对信息，确保录入准确无误。

（2）主动收集　设计师通过社会调查、文献阅读、网络搜集等几种渠道主动获取信息的方法。设计师具有很大的主观能动性，但在收集时要注意信息与主题的关联度、信息的质量，同时也要兼顾好受众的需求。如图5-6所示。

图5-6　文创产品案例信息收集

① 社会调查。社会调查是在现实社会中对现象、实物等进行信息收集的方法，如对古文物直接观察、对受访者进行问卷调查或访谈、对展出作品考察调研等。社会调查所获得的信息大多数为一手信息，没有经过二次的加工与渲染，因此更加准确可靠。

② 文献阅读。文献阅读的范围包括学术论文、会议报告、行业报告、专著书籍等，是众多学科领域专家研究成果的精髓所在，具有很高的价值，以及权威性与专业性。

③ 网络搜集。网络搜集是一种以计算机技术与互联网技术为依托的信息查找方式，与其他的方式相比最便利快捷。信息在网络上往往形式丰富多样、更新速度快，但也会充斥很多碎片化与虚假的信息，因此在收集信息时尤其需要辨别信息的完整性与真实性。网络搜集常用的方式有：搜索引擎，可利用谷歌、维基百科、百度百科进行搜索，轻松获得所需信息的相关词条；专题网站，一些财经类、环境保护类、体育类、地理类、卫生保健类等专题网站通常会发布大量与之有关的数据信息，这类信息大部分由专业统计机构统计获得，因此相对来讲更具有权威性。

除上述方式外，还可以通过广播、电视、杂志、报纸等渠道获取信息。我们也可以观察已公开发表的信息图，其底部通常会以小字的形式标记好信息的来源，通过这种方式可以快速查找原信息图的完整数据。

2.信息整理

信息整理是在满足受众需求、激发受众阅读兴趣的基础上，对已收集到的原数据信息进行分析归纳、删繁就简、去粗取精的过程，最终使有价值的信息保留下来。信息整理的结果会直接影响到后续信息结构层次的搭建与信息图所呈现"故事"的流畅程度。信息整理可以从以下步骤入手，有条不紊地进行。

（1）确定中心概念　深刻理解与分析已收集到的信息，结合受众需求明确设计的中心概念，并将其转化为设计洞察，可通过提问的方式进行表述。中心概念就像写作时常讲到的"中心思想"，需要"中心论点"与"分论点"的支撑。在信息图中是指主要信息与次要信息，二者需保持一致，共同围绕中心概念进行传达。

（2）筛选价值信息　在已确定的主次信息的基础上对其精简处理，提取信息内核，剔除不完整、不合理的信息，提升信息价值。

（3）反复核验信息　信息的真实性与可信度是需要重点保障的内容。在一些飞机、航空航天器的运行中，如果发送错误的信息则很有可能损失财力、造成事故、酿成灾祸。实际上信息在传播过程中会不可避免地遇到各种噪声干扰而导致不同程度的信息失真，我们需在能动范围内将失真降至最低，反复核实与验证信息的真伪，确保信息真实。表5-1为医学领域重要概念关系列表。

表5-1　医学领域重要概念关系列表

一级信息	二级信息	三级信息
症状	全身症状、各部位症状、男性特有症状、女性特有症状	便血、腹泻、疱疹、耳鸣、失眠、头晕、腰疼、黄疸、气胸、胃痛……
就诊科室	内科、外科、妇产科、儿科、口腔科、急诊科、皮肤科、眼科、耳鼻喉科、精神心理科、中医科……	消化内科、感染内科、呼吸内科、内分泌科、血液病科、神经内科

续表

一级信息	二级信息	三级信息
病因	生物性因素、理化性因素、营养性因素、遗传性因素、先天性因素、免疫性因素、精神-心理-社会性因素等	细菌、病毒、真菌、高温、维生素缺乏、基因突变、雾霾……
诊断/鉴别诊断	/	慢性胃炎、糖尿病、痛风、抑郁症、肺结核、高血压、白血病、宫颈癌、肾结石、肺癌……
检查	体格检查、影像学检查、腔镜检查、实验室检查	血常规、尿常规、CT、核磁检查、精神状态检查、脑脊液检查……
治疗	手术治疗、保守治疗、中医治疗、药物治疗	微创手术、中药治疗、靶向药物治疗、免疫治疗、激光治疗……
预防	一级预防、二级预防、三级预防	防止疾病的发生、早发现、早诊断、早治疗、临床预防……

3. 信息结构化处理

如果随意堆砌信息会导致信息图视觉效果的杂乱无章，给受众带来阅读障碍。事实上，信息内部、变量之间存在着各种相关性，信息设计师应在理解信息内涵的基础上，捋清信息内在的逻辑关系、变化规律与结构层次，构建清晰、严谨、合理的组织结构关系，降低受众的认知障碍，使信息变得更易理解。

信息结构层次的构建要从信息图的中心概念出发，理解信息的功能，要代入"用户"的角色中，考虑用户首次接触信息图时的阅读顺序与理解方式，再对信息进行分类和组织，精心编排信息的结构。信息结构化处理主要包含两部分内容，分别为信息模型构建与信息层级划分。

（1）信息模型构建　信息模型是信息图的"骨架"，可将信息按照合理的秩序搭建起来，而搭建的方式则依赖于信息设计师对信息的理解与信息间关系的梳理。这个过程中设计师可以先对信息进行概括性描述，后通过建立思维导图、树状图、流程图等方式完成。

根据信息的功能与组织关系，可将平面信息图模型划分为结构类与图表类两种，分别呈现出两种截然不同的视觉样式。前面章节已对其包含的具体类型进行了详细论述，可根据需求一一参考查阅。导视系统信息的结构更多在于对信息关键节点的安排，界面则需要根据信息的逻辑关系进行结构设计，可将界面划分为一级界面、二级界面、三级界面等。

（2）信息层级划分　信息的混乱程度越低，产生的噪声就越小。层级分明的信息可使读者快速抓住阅读重点，混乱无序的信息则会给读者带来更多阅读障碍。因此厘清信息重点、划分信息层级是可视化设计的重要一环。

层级划分需要根据受众接受信息的顺序以及距离"中心概念"的远近，将信息拆解细分为一级信息、二级信息与三级信息，使得信息更加条理分明。那么在信息图中如何

清晰地表现信息的层级关系呢？主要是通过对比加强视觉差异性的方式进行，包括字号、字体粗细、色相、明度、饱和度、透明度、图形、标注、信息疏密程度等，将重要的信息放大突出并安排在显眼位置，引起更多的视觉关注。另外在交互式信息图中，也可通过加入有趣的动效、音效等方式吸引受众的注意，突出信息的核心部分。

第二节　设计：草图与绘制

一、依据模型设计概念草图

依据美学原理对信息进行视觉转化是信息可视化的重要过程。好的可视化作品不仅会以受众熟悉的方式传达信息，使信息更易理解和接受，更重要的是能够透过表征的图形、色彩传递信息的深层思想与内涵，为受众带来视觉上的美感体验。

信息可视化设计以概念草图的绘制为起点，参照设计的基本模型，通过发散思维、绘制草图来探索信息可视化的各类可能性，找到最优的可视化方式。这一过程包括信息个体的视觉映射与整体结构的视觉映射两部分内容。视觉映射指的是抽象信息与视觉形式间的对应关系，也指将信息转换为视觉符号，形成对应关系的过程。基本的视觉信息是基础，结构化的视觉信息将其有序地"串联"起来，从而构成我们熟知的信息图表，如图5-7所示。

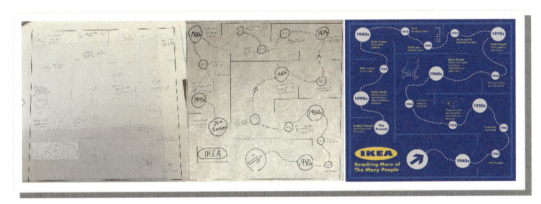

图5-7　宜家历史信息图（丹尼尔·鲍姆加德纳）

1. 信息个体的视觉映射

信息个体的视觉映射是参照视觉通道，针对基本的信息个体，运用不同的视觉变量来表示其属性的过程。草图设计时要考虑图形的形状、尺寸、角度、长度、曲率、图形位置等平面视觉信息，或图形运动模式等动态信息。具体可查阅视觉通道的相关章节。该过程最重要的是在保证图形易识别性的基础上对其注入视觉美感，应根据信息主题统一处理好图形的视觉风格及特征，如线性或扁平、尖锐或圆滑、抽象或写实，要把握好

点、线、面的尺度与平衡感，使画面看起来和谐统一。

2. 整体结构的视觉映射

整体结构的视觉映射是运用整体性思维对信息进行视觉转换，是根据信息的性质与逻辑关系，将呈个体的视觉信息组织为图解、图表或多维度复合图表的过程。草图设计要以可视化设计模型为基础进行视觉映射。这一过程最重要的是要考虑信息的结构层次与读者的阅读习惯，对版面进行合理的编排，同时要整体性地处理画面内信息基本单元间的视觉关系，使其体现出一种严密性与秩序感。

二、方案绘制与优化

当设计草图成型之后，即可顺着草图展开绘制。这是一个不断优化的过程，时间相对其他步骤花费多一些，当然，这也是最出效果的一个阶段。因此，设计师需要带着匠人的精神去绘制和优化。一般而言，时常会因视觉疲劳等问题导致审美疲劳，这时可以借助专业导师和身边设计师的辅助意见，多方面、多维度地去选择优质的画面，从而设计出优质的可视化作品。如图5-8所示。

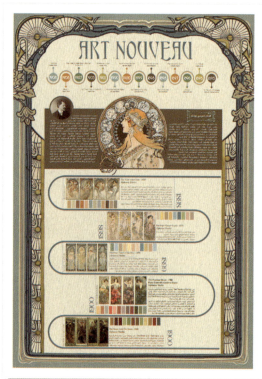

图5-8 《新艺术运动——阿拉伯国家》（马拉克·阿卜杜勒·萨拉姆）

第三节　收尾：检查与发布

一、检查设计方案

为确保信息审美性、客观性、直观性、逻辑性、功能性于一体，在设计方案完成以后，需对设计方案进行检查。可从以下几个方面检查：信息源、设计文字内容、图表信息是否失真等。

二、各平台发布与推广

当设计方案完成以后，了解发布时受众的信息需求也是至关重要的，可以通过问卷调查或访谈等形式了解受众需求，之后选择传统纸质媒体与数字网络媒体等方式发布与推广该作品，这样可以受到更多人的关注。发布时，应注意作品的尺寸大小、中心内容的表达与清晰度是否适合该平台，以确保更好地传达作品。

三、围绕五个原则的设计

2009年2月，国际新闻媒体视觉设计协会（SND）主办的新闻视觉设计大赛中图文设计组的专家们总结了优秀的信息可视化设计应该考虑的五大设计要素：吸引眼球，令人心动（attractive）；准确传达，信息明了（clear）；去粗取精，简单易懂（simple）；视线流动，构建时空（flow）；摒弃文字，以图释义（wordless）。根据这五大要素，我们结合信息可视化的特点提出了信息可视化设计五大设计原则，即审美性原则、客观性原则、直观性原则、逻辑性原则、功能性原则。

1. 审美性：激发受众兴趣

当前，人们面对着社会生活中繁杂多样的各种信息，对于信息的获取与阅读非常有限，即便是刻意地寻找某个信息也很难找到。这时信息可视化作品便需要以优质的视觉美感进入人们的视线当中，让人眼前一亮，引人注目，产生共鸣，激发人们的兴趣点。除此之外，良好的趣味设计、传统的文化设计、个性的艺术设计等也是激发受众兴趣的因素。图5-9为塔尼亚·拉多瓦诺维奇为客户做的关于她在职期间在项目和社会影响程度上的一些工作贡献，每一株植物都代表了一个参与项目。

2. 客观性：收集真实信息

客观性是信息可视化设计传达给受众真实信息的重要前提，这就要求设计师在收集信息时需要以真实信息为基础，辨别虚假的、片面的信息。只有真实的、准确的信息才更加具有说服力，真实信息是保障信息可视化价值的关键所在。当然，准确地传达信息也是不可忽视的重要一环，设计师在收集真实信息的基础上，需明确好传达内容以及信息元素之间的关系是否合理，如图5-10所示。

图5-9 客户职业生涯的可视化设计（塔尼亚·拉多瓦诺维奇）

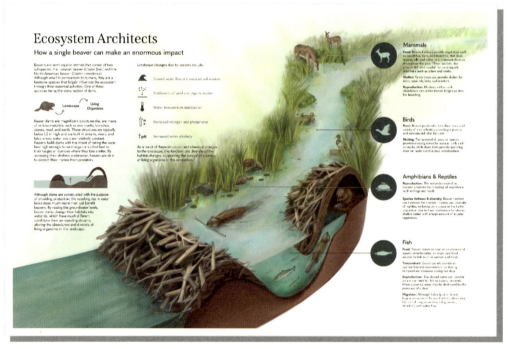

图5-10 《一只海狸如何能产生巨大的影响》

3. 直观性：消除理解障碍

通常情况下，信息可视化设计消除理解障碍的内容可分为两个方面：一是信息本身的内容，二是视觉表现元素的内容。在信息可视化设计过程中，设计师需要删除多余的、无用的数据和信息。并不是信息内容越多越好，而是更具有针对性地阐明主题，将符合主题表达的、满足表达功能需求的信息进行可视化呈现。如果部分冗余信息没有删减，那些信息便会阻碍信息可视化的有效传达。同时，字体、字数、颜色、排版、图形等也需要简化。如图5-11所示，利用散点面积与色彩的对比描述了世界人口与动物数量的差异，画面清晰直观，一目了然。

图5-11　世界人口与动物数量差异的信息图

4.逻辑性：构建严谨逻辑

无论是信息层级的逻辑架构，还是信息模型的逻辑架构都需要保持严谨。信息层级可分为一级、二级、三级、多级信息，层层递进深入，如思维导图、罗列表格等形式。信息模型是在信息层级的基础上的表现模型，也需要将严谨的信息逻辑架构体现在模型中。同时，视觉流程也是重要的逻辑体现，是人们观看信息可视化设计的先后顺序。一般而言，人们的视线是按左上角至右下角、从上到下、从左到右的观看顺序移动。因此，设计师在排版时需充分考虑到人们观看信息的视觉习惯，如图5-12所示。

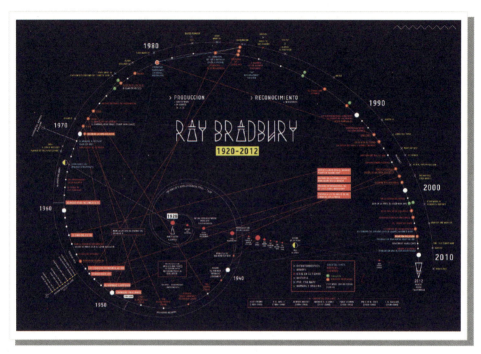

图5-12 《雷·布拉德伯里的时间线》（艾利姆·梅里兰）

5.功能性：满足受众需求

满足受众的需求是可视化设计的首要目标，要确定好可视化作品的目标受众是谁，他们可能是设计师、科研工作者、顾客、员工、供应商、合作伙伴等。越有效地满足受众的需求，可视化作品与受众建立良好互动的可能性便越大。

马克·斯米克莱斯的《视不可当：信息图与可视化传播》一书中使用了SMART方法设定了面向受众需求的信息图目标，将目标SMART化（即具体的、可度量的、可实现的、相关的、基于时间的）可以有效地评估信息图内容的可行性，从而将信息更好地传播给受众，如图5-13所示。具体设计案例如图5-14所示。

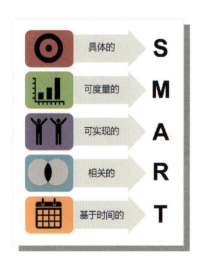

图5-13 SMART方法（马克·斯米克莱斯）

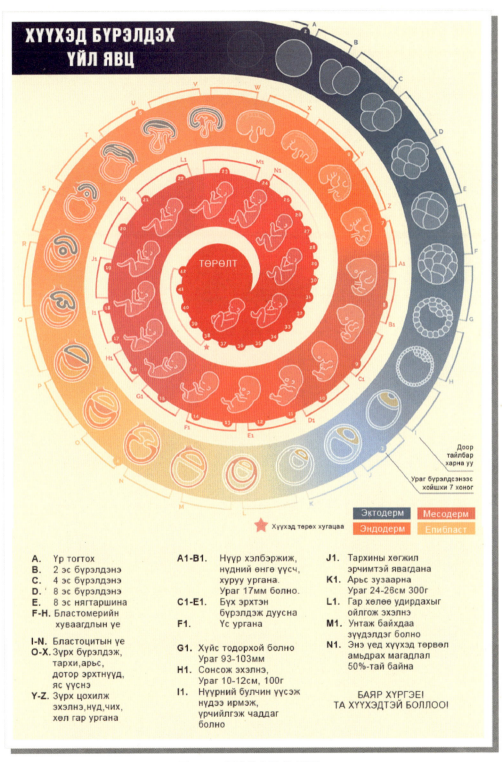

图5-14 胚胎发育形成过程图

06 Chapter

第六章 多领域的信息可视化设计案例赏析

Information Visualization Design

导读：

　　进入信息时代以来，信息可视化设计已然渗透到各个领域。本章由文化遗产信息可视化设计、医学信息可视化设计两大主题组成，每一个主题的风格导向和重点均不一样，彰显了该主题的信息背后的文化、事件等。对以上多个实践案例进行介绍、分析与总结，以帮助学生通过实际的案例欣赏启发思维，来达到良好的学习效果。依据前文可知，信息可视化设计整体流程分为三大步骤、六小步骤，图6-1为信息可视化设计整体流程。

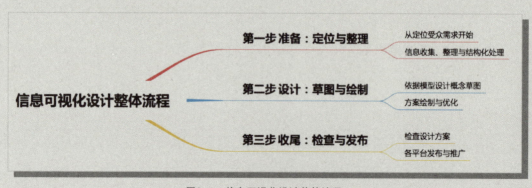

图6-1　信息可视化设计整体流程

第一节 文化遗产信息可视化设计

一、湖北古塔的信息可视化设计

1. 设计概念

该作品以湖北地域为基点，以湖北古塔建筑为研究主题，从信息可视化设计方法着手，分析了受众的认知习惯和心理定位，赋予受众快节奏的阅读感与形式美感。一方面从湖北古塔建筑信息本身出发，遵循客观事实原则，层级秩序清晰合理，增加了受众的求知兴趣；另一方面按照对湖北古塔感兴趣的群体的审美要求，将样式、色彩、排版等视觉表现按照一定逻辑进行设计，形成具有特色的视觉表达，为湖北古塔建筑文化遗产传播与呈现带来了新思路，展现了古代匠人遗留下来的物质文明和精神文明，传承中华建筑文脉。

2. 背景介绍

古塔建筑是中华文明史上的一个典型载体，承载着祖先留下来的丰富多彩的文化意蕴。我国是世界上古塔最多也是最丰富的国家之一。据文献记载，我国各地现存的古塔有3500多座，湖北古塔建筑有170余座。它们与中国古代传统建筑相结合，融入中国特色的古塔建筑形式和艺术风格，最后衍变成某一城镇或乡村的纪念性和标志性建筑，点缀着祖国的锦绣河山。目前，我国研究中国古塔的著作主要还是在历史脉络、建筑科学及文物考古等层面上，对于这份丰厚的文化遗产而言，在古塔的文化价值的普及和传播上还比较欠缺，古塔的设计实践表现力也不足，导致大众对古塔建筑并不是很了解。

3. 设计流程

首先对古塔建筑进行调研，设计师采集和整理了湖北古塔历史流变、造型结构、装饰工艺、地理分布、单体古塔、故事题材等方面的信息，如图6-2所示。梳理信息，以层级对信息进行组织架构，表6-1为湖北古塔建筑信息层级梳理表。

图6-3为古塔线稿设计。图6-4为古塔层级构图、秩序引导与中心式构图样式设计。版面布局为从上到下、从左到右，根据主体物来进行排版。运用合理的安排布局，以引导线和衬托底色的种种方式，使作品拥有了节奏之美，可以让读者拥有更良好的阅读体验。以"高塔寺塔"为例，将画面视觉中心自然地放到古塔主体物上，受众便会不自觉地阅读此信息，再延伸到周边信息，从上至下、从左至右依次阅读，如图6-5（b）所示。以"多宝佛塔"为例，将塔的外观放大，占据版面较大的面积，同时放置在视觉中心的位置上，重点得以突出，人们因此能够直观地辨认主题，如图6-5（d）所示。

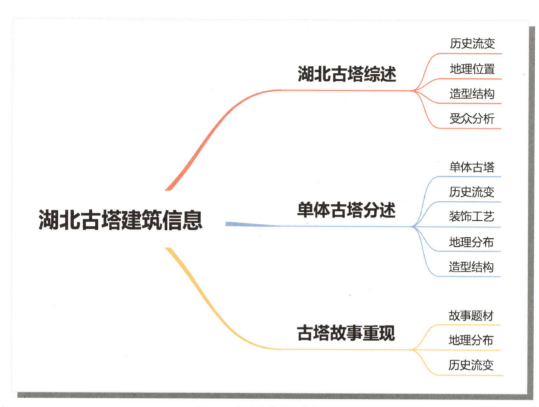

图6-2　湖北古塔建筑信息分类

表6-1　湖北古塔建筑信息层级梳理表

信息内容总览	信息层级	信息内容
湖北古塔建筑的内容与受众信息内容	一级信息	湖北古塔内容简述
	二级信息	湖北古塔地图分布、历史起源
	三级信息	湖北古塔受众分析、受众兴趣点、受众建议词条
湖北古塔文化的信息内容	一级信息	湖北古塔的构造演变（地宫、塔刹、塔身、塔檐、塔基）
	二级信息	古塔的源流、古塔的形制、古塔的用途
	三级信息	湖北古塔的材质、装饰工艺、碑文、朝代总览
湖北单个古塔的信息内容（根据形制划分的典型的六座古塔）	一级信息	单个古塔建筑的外观信息（地宫、塔刹、塔身、塔檐、塔基）
	二级信息	基本信息简介、地理位置信息
	三级信息	修建变迁史、地宫典藏、建筑特色信息、传说意蕴、细部设计、文物年份保护信息

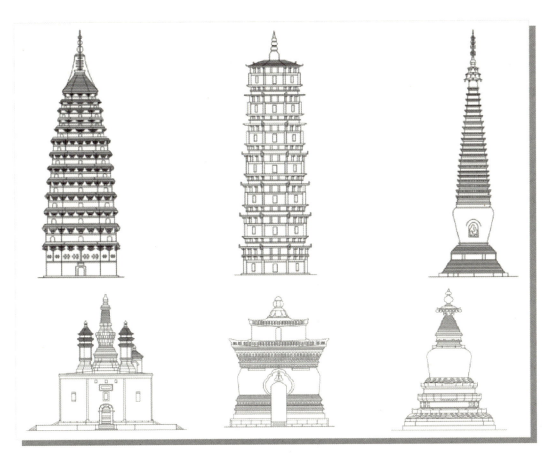

图6-3 古塔线稿设计

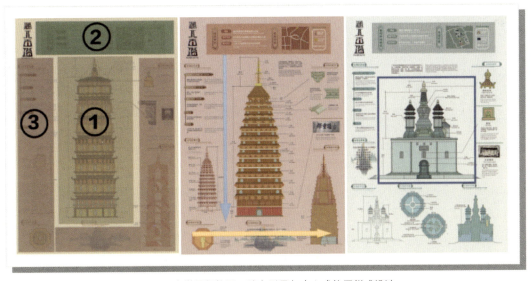

图6-4 古塔层级构图、秩序引导与中心式构图样式设计

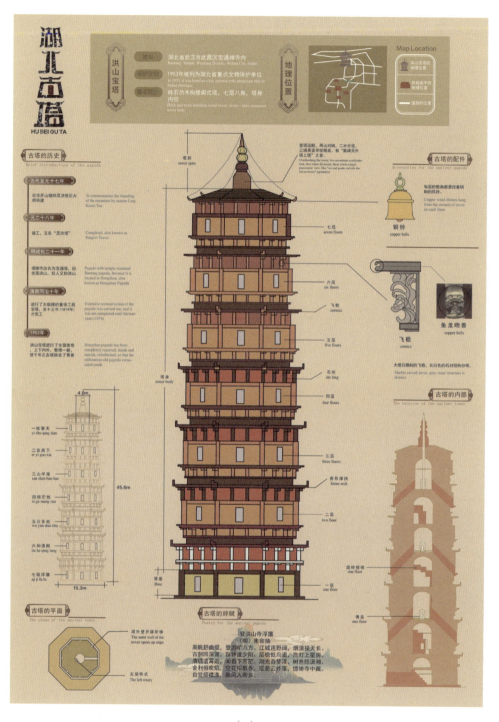

(a)

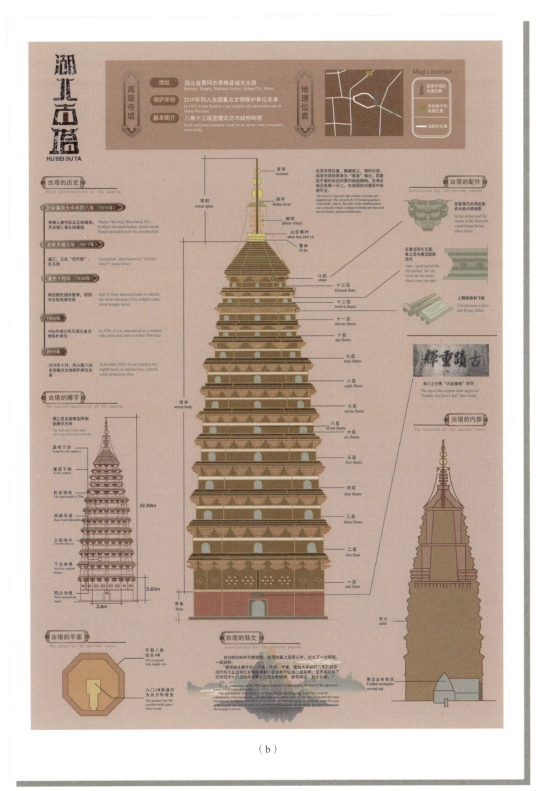

（b）

图6-5

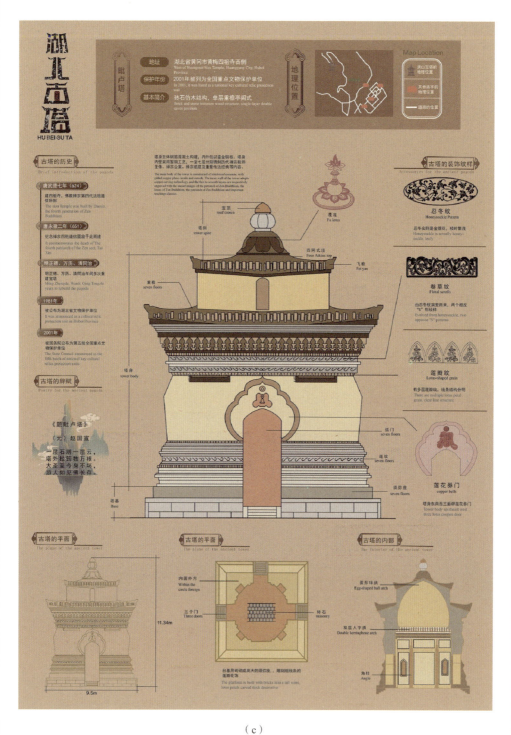

(c)

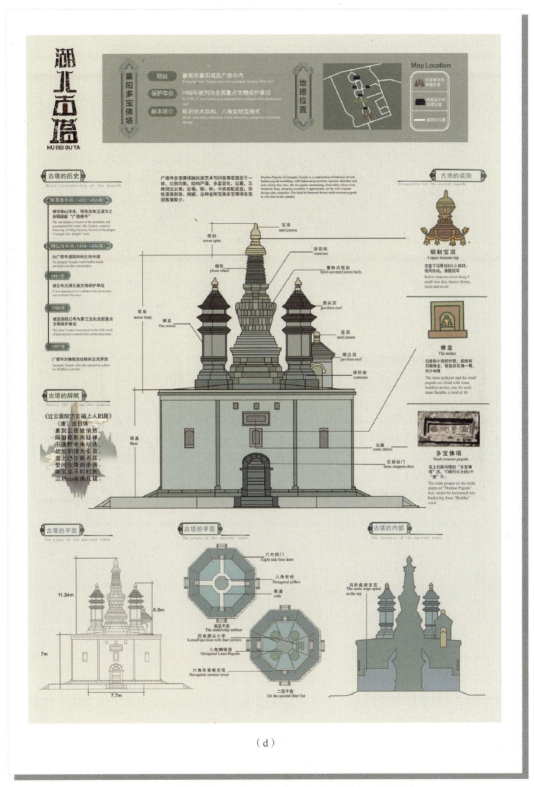

（d）

图6-5 湖北古塔信息可视化设计（董雪茗，指导老师：周承君）

作品基本完成后,检查可视化设计信息是否有遗漏,做完最终的收尾工作后便可在共享网站、社交媒介、纸质媒介发布。在前期的调查中可知,51.35%的大众希望通过线上、线下宣传的方法扩宽其渠道,线上用微信公众号、小红书、抖音等新媒体平台,线下建立官网平台,增加内容的权威性;景区及博物馆定期举办展览等活动,所有宣传采用符合当代审美的视觉风格进行。图6-6为线上推广示意图。

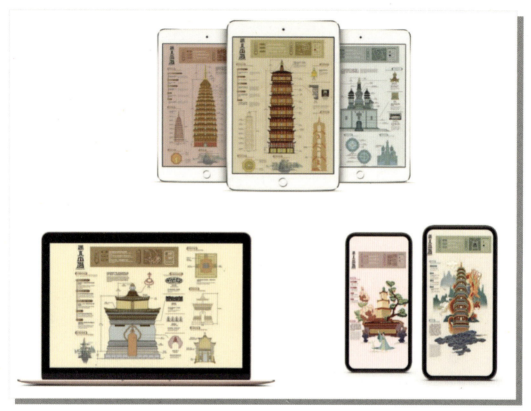

图6-6　线上推广示意图

二、闽南红砖厝的信息可视化设计

1.设计概念

该作品整体版面运用透视效果来分割各个版面,突出建筑的空间感,局部运用2.5D的效果体现其立体感,分别以三级标题来区别其中的重要程度。整个版面的色彩都以砖红色为主,以透明度来体现其层次感。整体设计希望能够讲好闽南当地建筑的文化特色,使受众感受到红砖厝的文化内涵,吸引更多的受众喜爱红砖厝并乐意去传承红砖厝的建筑文化。

2.背景介绍

党的二十大报告中提出全面推进乡村振兴战略,虽然我国已实现了全面建成小康社会的第一个百年奋斗目标,但乡村振兴仍在进行中,许多地区依旧存在经济发展不平衡、

不充分等问题，其中就包括闽南地区。如何才能帮助其更好发展呢？推广其地域文化就是最好的一种发声形式。闽南要讲好它的故事，就必须要对闽南的文化进行十分深刻的发掘与传播，而红砖厝正是闽南地区最具特色的"代言人"。红砖厝有着自己独特的建筑艺术风格，可以称为中国文化遗产中的一颗明珠（图6-7）。

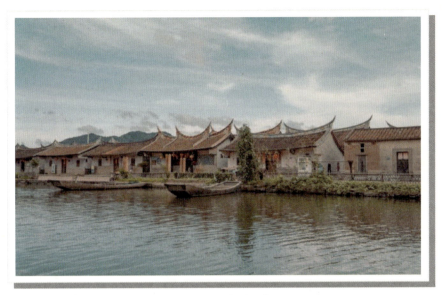

图6-7　闽南的红砖厝实景

3.设计流程

设计师通过文献阅读、网络搜集等方式进行信息收集。鲁迅先生在《在钟楼上》中写道："倘说中国是一幅画出的不类人间的图，则各省的图样实无不同，差异的只在所用的颜色。黄河以北的几省，是黄色和灰色画的，江浙是淡墨和淡绿，厦门是淡红和灰色，广州是深绿和深红。"在网络上进行资料收集，发现闽南地区传统建筑红砖厝的屋顶是最为引人注目的部位，被称为"美丽的冠冕"。其沿袭了中国传统建筑文化，比如像燕尾一样的燕尾脊和有着多重魅力的马鞍脊，兼容并收，展现出多元化的面貌，都体现了闽南红砖厝传统建筑屋顶的独特魅力。

设计师运用红砖厝的结构、造型和纹饰作为主要传达信息的中心概念，筛选有价值的信息。图6-8为红砖厝屋顶结构，主要由燕尾脊、正脊、滴水、垂脊、脊墙、牌头、勾头、脊斗组成。燕尾脊将燕子尾巴活灵活现地展现在其结构上，完美地展现其"巧""美""秀""雅"。

如图6-9所示的红砖厝主要纹饰，分为动物、植物、人物三大类别。动物题材中龙、凤、虎等动物出现的频率较多。龙、凤等飞鸟走兽题材有着深厚的历史渊源，龙自古时候就是帝王的象征，民间传说将其装饰于屋顶和其他地方，祈祷防止火烧；凤凰取其"鸟中之王"之意，象征高贵、美丽与吉祥。植物题材中随处可见的便是装饰性很强的唐草纹，既美观又有自由感，灵活地组成各式各样的图案，多个重复又具有连绵不断的意义，这些都带有趋吉避凶的意味。人物题材中以忠孝节义、古圣先贤故事居多，主要体现传统民间信仰的三纲五常与天人合一的精神。

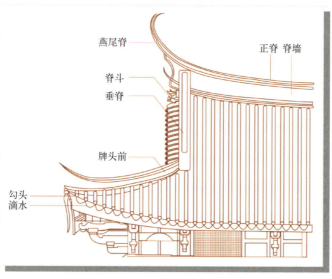

图6-8 红砖厝屋顶结构

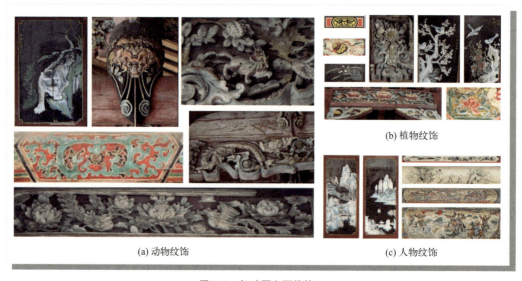

图6-9 红砖厝主要纹饰

图6-10为红砖厝房屋结构，主要由开间、护厝、回向、前埕、下榉头、落归间、后落等组成。根据房间的大小，当地人普遍称呼这种类型的建筑为三间张和五间张。护厝式土楼也是红砖厝民居建筑的一种变化形式，两侧护厝保留，用途以厨房、餐厅和杂货间为主。回向是在前方设置的单层横向建筑，对大厝身有遮挡海风及加强防御的作用，功能也较为灵活。前埕留设的户外广场称"埕"，"埕"是来客停放车辆、轿马的地方，还可以布置为庭院栽花植树，假山、小池、天井也会放在中心，寓意着肥水不流外人田。正屋前面两侧有两个厢房，俗称"榉头"，"榉头"既能使大房通风，又有遮阴纳凉的作用。落有很多种类型，比如下落、顶落、三落、四落、后落等。

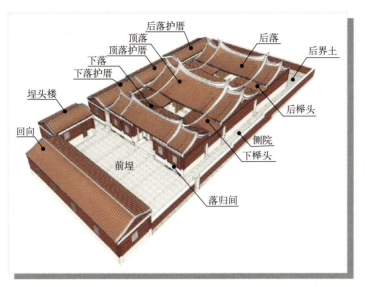

图 6-10 红砖厝房屋结构

在信息结构化处理中,每一级的标题通过不同程度的红色来表现,颜色越深表示越重要。一级标题使用的是红砖厝固有的橙红色,利用虚线框增加其中的层次感;二级标题稍微偏橙、偏灰一点,仅次于一级标题的纯度,同样也有虚线使其不会太单调;以此类推。各个小图标、图形全都以固有的橙红色为基础,再变浅、降低透明度,因此在直观上感受的都是红色系,更加贴合红砖厝的主题。

在得到许多相关资料后,进行层级草图设计,总结出红砖厝结构中比较重要的三大结构:屋顶、结构、纹饰。真正开始画草图之前做思维导图也是十分重要的一步,图6-11

图6-11 层级草图及思维导图

为层级草图和思维导图设计。它们的建立有利于对问题进行全方位和系统的描述与分析，有助于对研究问题进行深刻和创造性的思考。为了再次将逻辑梳理清楚，对信息进行分类，查询到其美食、语言、建筑等都是闽南的特色，深入发现红砖厝是其建筑中典型的代表，针对纹饰、结构、屋脊三大类别就可以进行下一步的草图设计。

根据一个特定的版式进行线条的框选，确定好每一个区域所呈现的信息，如图6-12，中间以红砖厝典型的三间张为主图形，视觉从上而下来预览，由标题到纹饰的基本信息、建筑结构以及建筑的材料。经过大量的资料收集，罗列好每个区域的信息，可以使得受众在观看这样的海报时能比较清晰地认知到设计师想要传达的信息。整体设计的修改过

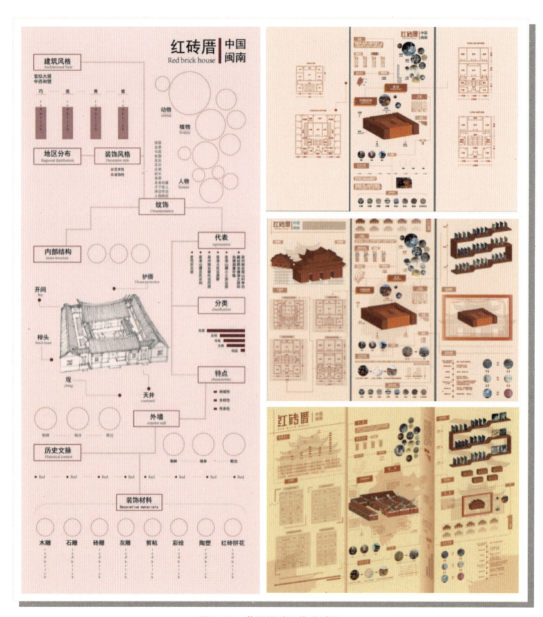

图6-12　草图设计及修改过程

程由最初简单地放置信息，到为了增加建筑的空间立体感，将主图形进行凸出处理，运用2.5D的形式更加贴合建筑的特色。最后整体的版式进行了透视的处理，通过颜色的对比更加贴切凸出和凹下的光影效果，使得整体建筑空间感加深一个层次。

该设计作品整个版面中心以及面积最大的是红砖厝整体的结构展示，2.5D的效果使得建筑完整地展现在受众面前。在设计时，最大化地进行细节的描摹，更加具有真实感。在建筑的周围是各个部分的文字介绍，通过图文结合的方式使受众可以愈加了解其结构特点。最下方的是红砖厝的史实记载，从远古时期到当今的介绍一一简单地罗列。作品整体的视觉流程符合受众的阅读习惯，使受众能通过自己喜欢的方式获得红砖厝的相关信息。画面的排序以及各个区域的分布信息以三个主题为中心，再依次展开，整齐有序，果断干练，具有观赏性。图6-13为红砖厝建筑信息可视化设计。

三、中国瓷器的信息可视化设计

1. 设计概念

中国瓷器是世界上历史最悠久、品种最丰富的瓷器种类之一，拥有优秀的传统文化和独特的艺术风格。为了更好地呈现中国瓷器的信息，该作品以时间轴和地理图示为主要方式，将我国古代瓷器的窑口朝代分布、品种、技艺、省份分布、器型等多层次信息进行可视化表现，系统地展现了中国瓷器历史、地域和艺术特点，让大众更深入地了解和欣赏中国瓷器的魅力。

2. 背景介绍

在当今数据化和可视化的时代，人们对于信息的获取和传达方式有着新的需求。中国瓷器相比绘画、雕塑等艺术形式，关注度较小。设计师将瓷器相关的历史、艺术和文化信息进行可视化设计，使人们更直观地了解和欣赏瓷器的魅力，同时也方便学术研究者、收藏爱好者和文化爱好者进行深入的探索和交流。

3. 设计流程

（1）收集和整理数据　首先收集和整理关于中国瓷器的相关数据，包括各个时期的瓷器品种、窑口朝代分布、技艺特点、省份分布等信息。此环节设计师通过研究文献、博物馆藏品、专家访谈等途径获取相关数据信息。

（2）设计信息可视化结构　设计师根据收集到的数据，设计信息可视化的结构和框架，决定展示内容的组织方式。采用时间轴、地理图示、分类分布等形式，使信息的呈现更直观清晰。

（3）数据处理和可视化呈现　设计师对收集到的数据进行处理和分析，选择合适的数据可视化工具和技术，将数据转化为可视化图表、图像等形式进行呈现。运用瓷器色彩、图形等设计元素，突出瓷器的特点和独特美感，如图6-14所示。

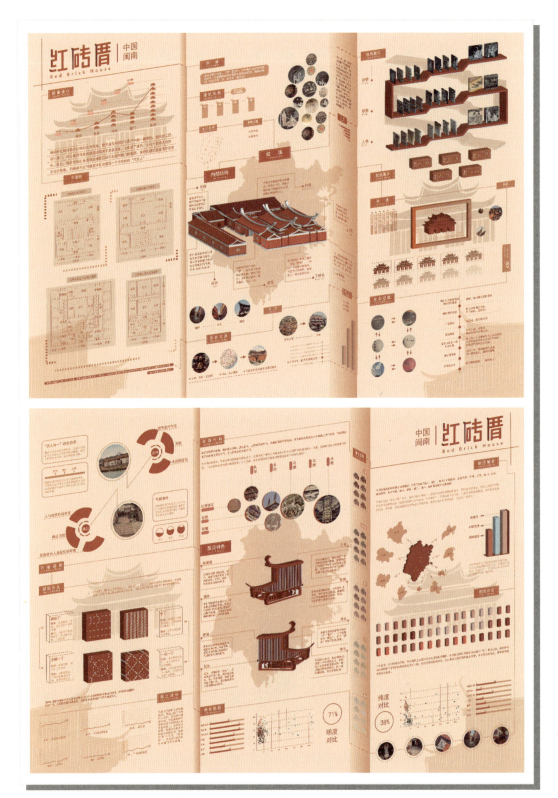

图6-13 红砖厝建筑信息可视化设计(杜冰璇,指导老师:周承君)

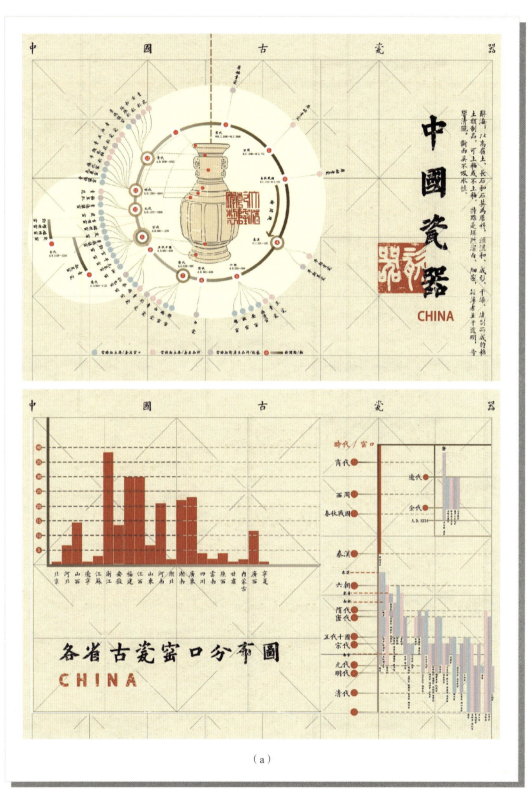

（a）

图6-14

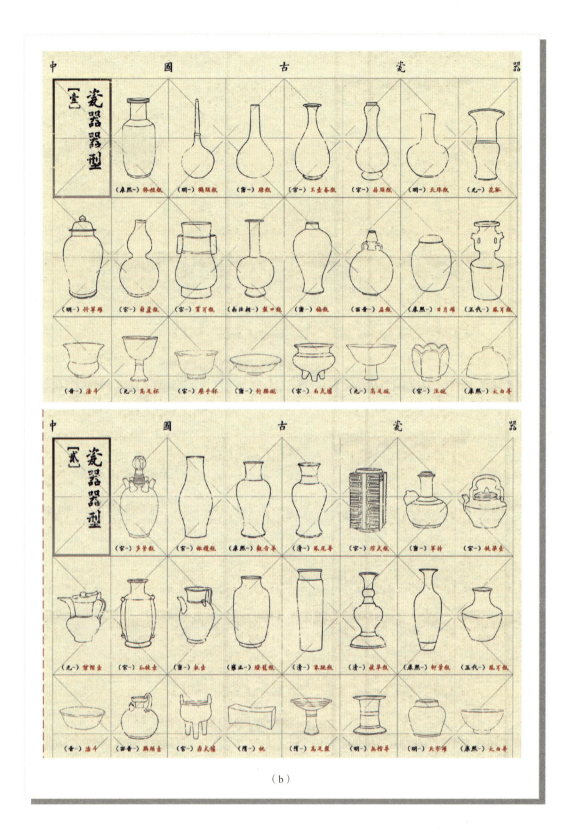

(b)

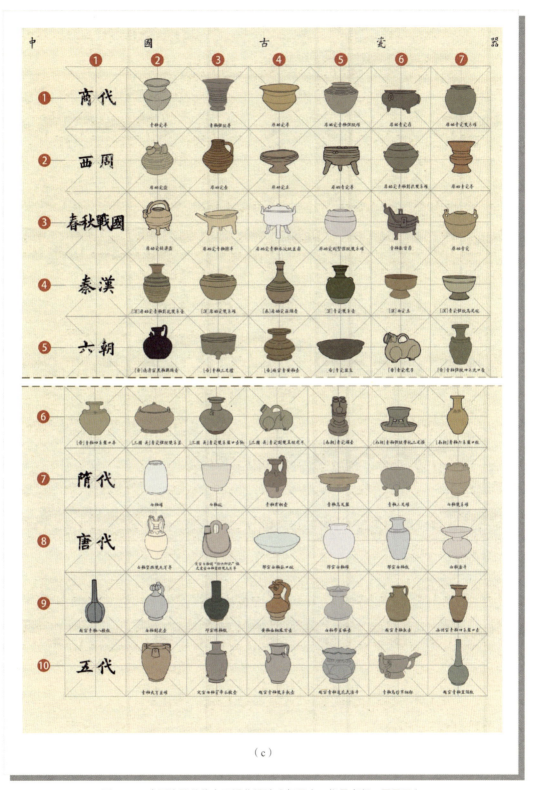

（c）

图6-14 中国瓷器的信息可视化设计（赵珺杰，指导老师：周承君）

第二节　医学信息可视化设计

一、"防患胃然"——慢性胃炎信息可视化设计

1.设计概念

该作品以"防患胃然"为主题，探索慢性胃炎医学信息的视觉可视化路径。设计师对慢性胃炎医学信息进行系统化梳理，包括就医流程、流行病学、胃结构的基本认知、慢性胃炎的发生机制、日常防护措施等内容，再探索医学信息的视觉表现路径，以流程图、象形图、时间顺序图等图解为主，以柱状图、散点图、圆环图等图表的变形为辅，优化信息传播，将晦涩难懂的医学信息转化为清晰、直观、生动、易理解的信息图，感性设计与理性设计结合，加深大众对慢性胃炎的认知，唤起对胃、对健康的重视，从而降低疾病的发生率。

2.背景介绍

世界卫生组织统计数据显示，胃病在人群中发病率高达80%，其中慢性胃炎已呈年轻化趋势，这就导致大众对慢性胃炎医学信息的需求逐渐攀升。再加上医学信息具有专业性高、关系复杂的特点，难以被大众高效地理解与吸收，因此对慢性胃炎进行信息可视化设计成为重要的研究议题。

3.设计流程

（1）准备　在该作品的准备阶段，设计师首先以发放在线问卷的形式对受众进行了需求调查，调查内容主要围绕各类慢性胃炎的相关医学知识展开。问卷受访者较平均地分布在18～55岁的各个年龄段。最终调查结果显示，受众对医学知识的了解较匮乏，需求较高，其中超过98%的受众愿意了解医学知识，约40%的受众愿意主动了解。在慢性胃炎具体医学知识的需求上，超过半数的受众希望在科普性信息图中了解关于慢性胃炎的症状、病因、就诊、治疗、预防等方面的信息。因此最终的可视化方案主要围绕以上内容进行，且选择图解为主、图表为辅的方式表达信息，以此加强信息图的科普属性，降低医学信息在理解上的困难。作品最终是以纸质媒介进行传播，且分为大幅的招贴展示与小幅的手册展示两种使用环境。

其次是收集慢性胃炎的相关信息。设计师采用了文献阅读与网络搜集相结合的方法。利用医学百科网、百科名医网等科普性网站大范围地搜集信息，这类百科网站通常具有信息体量大、数据资源丰富、信息组织清晰的特点。再通过网络医学科普视频，尤其是动画类视频，以图文结合的方式重点理解重要的与晦涩难懂的信息，同时可对人体的生理结构、疾病的病理特征产生清晰的认知。考虑到信息的可信度，设计师还查找《内科学》《病理学》等专业医学书籍来对信息进行确认，以确保收集到权威、真实、可靠的医学信息，如图6-15所示。

图6-15　收集慢性胃炎的相关信息

　　根据收集到的慢性胃炎信息，设计师对其进行了分门别类的处理。首先确定将"防患胃然"作为可视化的中心概念，围绕该概念将主体信息分为两部分：一是慢性胃炎的就诊流程，根据真实的疾病检查流程将次级信息设定为分诊、检查、等候；二是对慢性胃炎发病机制的科普，从正常胃的生理结构与防御机制入手，与慢性胃炎的病理结构与发病机制形成对比，更有助于加深受众的理解，因此选择以"正常胃—慢性胃炎—预防"这一线索作为主要信息以及后续信息的层级划分。图6-16（a）为慢性胃炎信息层级划分。

　　（2）设计　这一阶段设计师对已整理好的具有清晰层级关系的慢性胃炎信息进行草图与绘制。首先是对个体以及局部信息的草图绘制，其中就诊流程图尝试以场景插画的形式进行表现，具有审美性的同时也可加深受众的记忆。胃炎的预防措施、病因等信息较为简单，因此选择将其映射为简单的象形图。对于流行病学所调查的数据则采用了柱状图、圆环图、散点图等图表进行呈现；图6-16（b）为图表草图设计。之后通过草图设计将局部信息组织为具有清晰视觉流程的信息图解，其中在对第二部分主要信息——慢性胃炎的发病机制进行草图设计时，起初尝试将信息编排于一张版面，但由于尺寸限制，出现了信息拥挤、视觉流程混乱、标注字号过小等问题，反而加大了信息识别的困难，因此最终选择将其分为两个版面进行可视化呈现。图6-16（c）为作品修改过程。

　　在草图的基础上，设计师使用绘图软件进行详细绘制，并在过程中根据纸质媒介的不同尺寸，调整了信息图表整体与局部的尺寸比例关系与色彩平衡问题。图6-17为最终的效果图，其中信息图（a）以检查流程为主，各类简洁的图表为辅，引导视线由上往下观看，以排列的象形图代替柱状图，为图表增加了趣味性；信息图（b）利用引导线引导受众由右上角开始阅读，并主要以图解的方式展示了正常胃的形态结构、防御机制以及胃炎的发生机制；信息图（c）的信息较为碎片化，因此分模块进行呈现，根据信息的特点分别采用了象形图、流程图、时间轴等可视化形式，使信息更有秩序性。图6-17（d）为小幅手册的效果图，设计师重新筛选了重要信息，并根据手册尺寸进行了局部信息比例的调整，使其更适合线下传播与阅读。

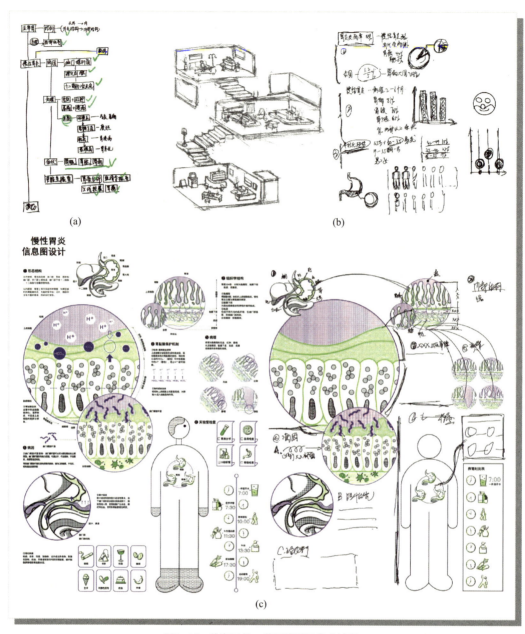

图6-16 信息层级、草图设计及修改过程

(3) 收尾 在完成图表基本的设计后,对其进行了完整的检查。一方面确定信息的准确度,是否录入了错误的或易产生歧义的信息,确保信息真实客观;另一方面检查图表的编排方式是否能将信息清晰流畅地传达给受众,是否会造成阅读理解障碍。

最后将已设计好的信息图表发布于各个平台。该作品以线下纸质媒介为主,线上社交媒体平台、共享网站为辅的方式进行发布与宣传,以拓宽受众了解慢性胃炎信息的渠道,增大科普信息的传播面。图6-18为线下展览现场图,由于尺寸限制,大幅招贴与手册采用了不同的展示方式,搭配与慢性胃炎相关的周边,吸引受众的注意力,形成系统成套的设计输出。

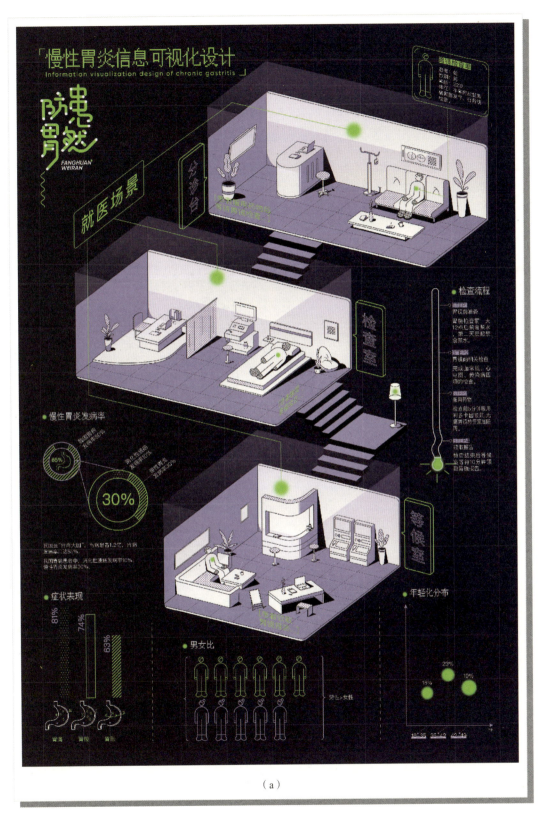

（a）

图6-17

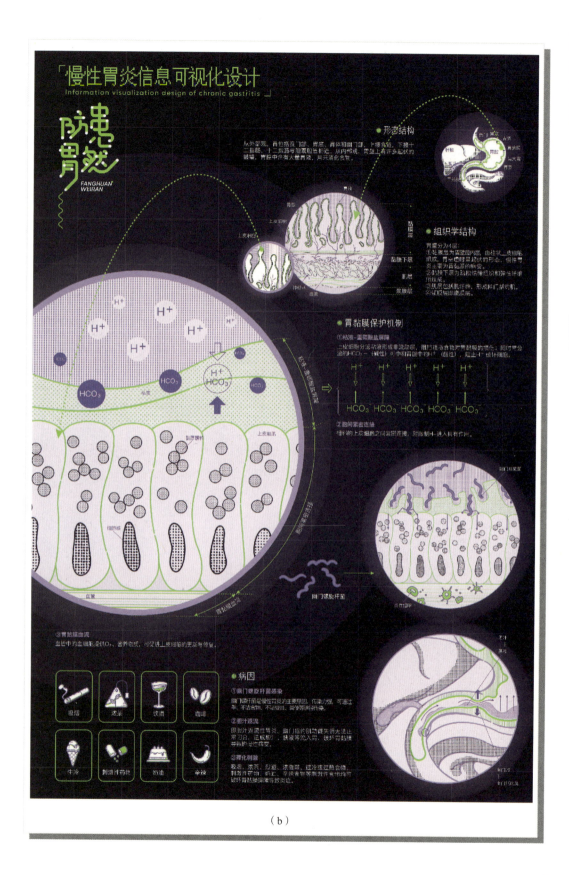

(b)

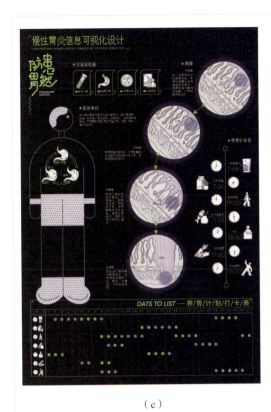
（c）

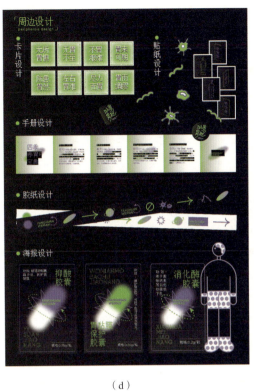
（d）

图6-17 "防患胃然"——慢性胃炎信息可视化设计
（王之娇、姜朝阳，指导老师：周承君）

图6-18 线下展览现场图

二、典型心理疾病医学科普信息可视化设计

1. 设计概念

该作品以抑郁症、焦虑症、强迫症、就诊流程、疾病之间的相互关系、预防与接纳为主题，进行典型心理疾病信息可视化设计。包括心理疾病的基本状况：疾病的介绍、疾病的成因诱因、相关生理反应、激素水平的变化、不良反应、患病趋势、男女比例、治疗方式、治疗效果、就诊流程、预防方法以及与普通不良情绪的区别等。该作品的可视化图表、图标和色彩等充分体现了关怀性、医学性、趣味性。图6-19为典型心理疾病信息可视化设计。

2. 背景介绍

社会中许多人存在不同程度的心理问题，随着生活节奏的加快，心理疾病患病人数不断增长，心理疾病成为干扰人民幸福的重要因素。同时，人们对心理疾病的畏惧感和误区依然存在，因此，与之匹配的医学科普显得尤为重要。该作品目的在于缓解大众对心理疾病的畏惧感，并加深对心理疾病的了解，在一定程度上消除对心理疾病的误区，也进一步引导社会对心理疾病及其患者的关注与理解。

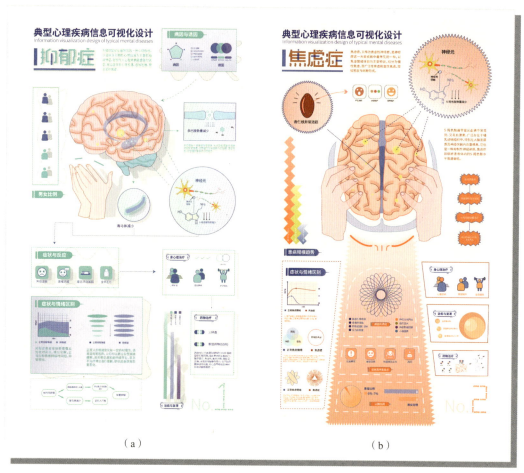

图6-19

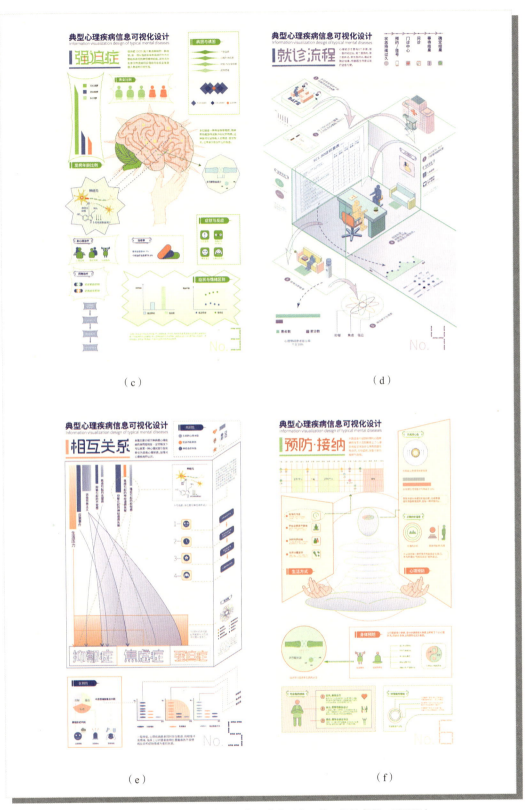

图6-19 典型心理疾病信息可视化设计(于嘉一林,指导老师:周承君)

3. 设计流程

设计师首先制订了三种代表性心理疾病的病因、诱因、神经递质的变化、症状反应、发病率的信息收集大纲，通过权威可信的渠道进行资料收集及筛选。信息梳理检查之后，制作草图。草图制作重点研究其视觉流程、信息布局逻辑、信息主次关系等。该作品前三张按照发病的逻辑顺序进行信息布局，后三张按照时间走向、信息关键性进行布局，同时兼顾视觉流程。在设计时通过颜色、形状的表达加强趣味感，色调平和不低沉，通过手势及抽象的表情与脑部相结合的方式传达症状反应。设计师为了阅读更加流畅，减弱患者不适感，最后对信息元素的布局进行整合，以完成最终作品。

三、阿尔茨海默病信息可视化设计

1. 设计概念

该作品以图表为主、文字为辅的表现形式，展示关怀、科学的设计理念来帮助大众进一步了解阿尔茨海默病药物治疗以及预防阿尔茨海默病的方法。图6-20为阿尔茨海默病信息可视化设计。

2. 背景介绍

20世纪90年代以后，人口老龄化情况逐渐严重。老龄人口的占比从1990年的0.68%增加到2000年的0.95%，2010年已经占总人口的1.57%，预计人口老龄化的速度将越来越快。老龄人口的不断增加，使得老龄疾病也随之增加。阿尔茨海默病晚期患者将丧失自理能力、不认识自己的亲人、智力严重下降。据调查，阿尔茨海默病已成为仅次于癌症、脑卒中、心脏病的导致老人死亡的第四大杀手。

3. 设计流程

首先设计师前期对阿尔茨海默病相关信息进行调研，线上通过阿尔茨海默病网站、微博、学术论文等方式收集信息，线下通过养老院进行实地观察。设计师将信息层级分为三部分：一是认识阿尔茨海默病，涵盖阿尔茨海默病概述、症状表现、男女患病比例、全球死亡原因排名、影响因素、患病率变化；二是治疗阿尔茨海默病，包括胆碱酯酶抑制剂、NMDA受体拮抗剂、药物反应、用药禁忌、使用说明、药物适用情况、注意事项；三是预防阿尔茨海默病，包括饮食、运动、情绪方面。整个阿尔茨海默病信息可视化的色调以红、蓝为主，红色给人热情、温暖的感觉，蓝色给人科学、理性的感觉，二者的结合既给人视觉冲击，又带给人关怀。"阿尔茨海默病信息可视化"这几个字的字体有缺失和断断续续的设计，与阿尔茨海默病患者随着时间的流逝，记忆也逐渐遗忘相呼应。三张可视化图的排版格式一致，顶部为一级标题"阿尔茨海默病信息可视化"，底色为蓝色，分为三个板块以便于受众阅读。同时，每一张可视化图均有主视觉吸引受众阅读，获取需要的信息。设计师旨在于引起受众对阿尔茨海默病的关注度，帮助有阿尔茨海默病患者的家庭科学地治疗、预防阿尔茨海默病，如调整情绪、适量运动、合理饮食。

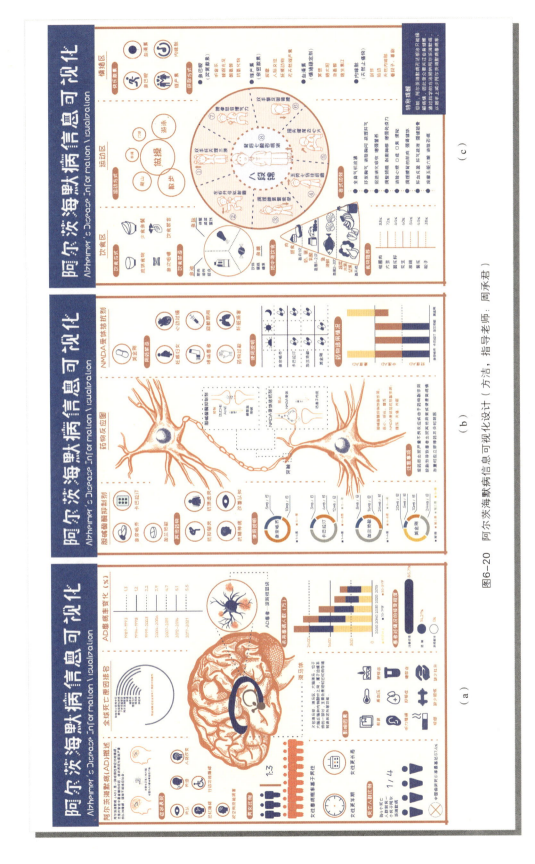

图6-20 阿尔茨海默病信息可视化设计（方洁，指导老师：周承君）

参 考 文 献

[1] 樱田润.信息图表设计入门[M].施梦洁,译.上海:上海人民美术出版社,2015.
[2] 鲁晓波,卜瑶华.信息设计的实践与发展综述[J].包装工程,2021,42(20):12,92-102.
[3] 木村博之.图解力:跟顶级设计师学作信息图[M].吴晓芬,顾毅,译.北京:人民邮电出版社,2013.
[4] 陈为,沈则潜,陶煜波.数据可视化[M].北京:电子工业出版社,2013.
[5] 杨茂林.智能化信息设计[M].北京:化学工业出版社,2016.
[6] 孙湘明.信息设计[M].北京:中国轻工业出版社,2013.
[7] 孙明,赵璐,张儒赫,等.INFOmedia构筑生活:信息设计与新媒介研究[M].北京:人民美术出版社,2015.
[8] 席涛.信息视觉设计[M].上海:上海交通大学出版社,2011.
[9] 简·维索基·欧格雷迪,肯·维索基·欧格雷迪.信息设计[M].郭璇,译.南京:译林出版社,2009.
[10] 罗伯特·斯彭思.信息可视化交互设计[M].陈雅茜,译.北京:机械工业出版社,2012.
[11] 陈力丹,陈俊妮.传播学纲要[M].2版.北京:中国人民大学出版社,2014.
[12] 伊定邦.设计学概论[M].长沙:湖南科学技术出版社,2000.
[13] 原研哉.设计中的设计[M].朱锷,译.济南:山东人民出版社,2006.
[14] 张毅,王立峰,孙蕾.信息可视化设计[M].重庆:重庆大学出版社,2017.
[15] 李四达.信息可视化设计概论[M].北京:清华大学出版社,2011.
[16] 凯瑟琳·寇特,安迪·埃里森.信息设计导论[M].王巍,译.长沙:湖南大学出版社,2016.
[17] 刘月林,黄海燕.整合媒体设计:数字媒体时代的信息设计[M].北京:中国建筑工业出版社,2016.
[18] 代尔夫特理工大学工业设计工程学院.设计方法与策略:代尔夫特设计指南[M].倪裕伟,译.武汉:华中科技大学出版社,2014.
[19] 龙尼·利普顿.信息设计实用指南[M].王毅,刘晓麓,译.上海:上海人民美术出版社,2008.
[20] 邱南森.数据之美:一本书学会可视化设计[M].张伸,译.北京:中国人民大学出版社,2014.
[21] 张宪荣.设计符号学[M].北京:化学工业出版社,2004.
[22] 徐恒醇.设计符号学[M].北京:清华大学出版社,2008.
[23] 唐纳德·A.诺曼.设计心理学[M].梅琼,译.北京:中信出版社,2010.
[24] 陈烜之.认知心理学[M].广州:广东高等教育出版社,2006.
[25] 库尔特·考夫卡.格式塔心理学原理[M].黎炜,译.杭州:浙江教育出版社,1997.
[26] 贾森·兰蔻,乔希·里奇,罗斯·克鲁克斯.信息图表的力量[M].张燕翔,杨春勇,杨凯,等译.北京:人民邮电出版社,2016.
[27] 沃纳·J.赛佛林,詹姆士·W.卡德.传播理论:起源、方法与应用[M].郭镇之,译.北京:中国传媒大学出版社,2006.
[28] 贝拉·马丁,布鲁斯·汉宁顿.通用设计方法[M].初晓华,译.北京:中央编译出版社,2013.
[29] 阿尔贝托·开罗.不只是美:信息图表设计原理与经典案例[M].罗辉,李丽华,译.北京:人民邮电出版社,2015.